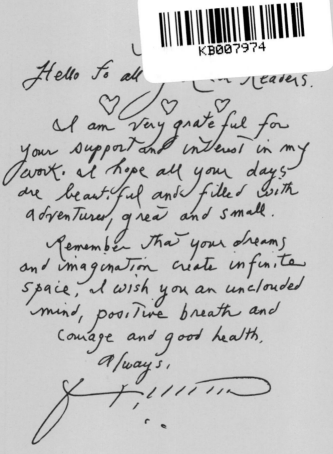

Hello to all ~~~~ Readers.

♡ ♡ ♡

I am very grateful for
your support and interest in my
work. I hope all your days
are beautiful and filled with
adventures, great and small.

Remember that your dreams
and imagination create infinite
space. I wish you an unclouded
mind, positive breath and
courage and good health.

Always,

한국의 독자들에게

저의 책에 지지와 관심을 보내주어
진심으로 고맙습니다.
여러분의 모든 날이 아름답고
크고 작은 모험으로 가득하기를 바랍니다.
당신의 꿈과 상상이 무한의 공간을
창조한다는 것을 기억하세요.
밝은 마음, 기분 좋은 호흡, 용기,
그리고 건강을 기원합니다.

패티

A BOOK OF DAYS

P.S. 데이스

PATTI SMITH
P.S.데이스

안녕을 건네는 365가지 방법

패티 스미스 지음 | 홍한별 옮김

아트북스

일러두기

1. 인명, 지명 등의 외래어 표기는 국립국어원의 규정을 따르는 것을 원칙으로 했으나 용례가 굳어진 경우에는 통용되는 표기를 따랐다.

2. 책, 앨범 제목은 『 』, 미술작품, 시, 영화 제목은 「 」, 오페라 제목은 〈 〉로 묶어 표기했다.

3. 원서의 기울임꼴은 굵은 글씨로 표시했다.

4. 한국어로 번역된 도서일 경우 원서명을 생략하고 한국어판 제목으로 표기했다.

수십만 마리 새들이 오늘에 인사를 보낸다.

크리스티나 조지나 로세티

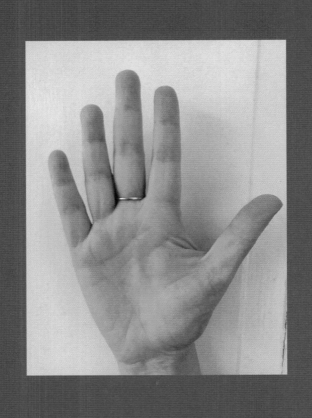

안녕, 여러분

2018년 3월 20일 춘분날, 나는 인스타그램에 첫 게시물을 올렸다. 나의 딸 제시가 나를 사칭해서 방문자를 끌어들이는 가짜 계정들이 있다며 직접 계정을 만드는 게 좋겠다고 했다. 내가 날마다 글을 쓰고 사진을 찍으니 이 플랫폼이 잘 맞을 거라고 해서 제시와 같이 계정을 만들었다. 이게 '진짜 나'이고 사람들과 소통하려 한다는 사실을 어떻게 알릴지 고민이 됐다. 나는 직설적으로 접근하기로 하고 계정 이름을 thisispattismith라고 붙였다.

가상세계로 첫발을 내디디며 첫번째 게시물로 내 손 이미지를 올렸다. 손은 가장 오래된 상징 가운데 하나다. 상상과 실행 사이를 직접적으로 연결한다. 치유의 힘도 손을 따라 흐른다. 우리는 인사를 할 때도 도움을 줄 때도 손을 내민다. 맹세를 할 때는 손을 든다. 남프랑스에 있는 쇼베퐁다르크 동굴에 가면 수천 년 된 황토색 손자국이 스텐실로 찍혀 있다. 돌벽에 손을 대고 그 위에 붉은 염료를 입으로 뿜어 만든 이미지로, 힘과의 합일 혹은 선사시대 방식의 자아 선언을 뜻하는 것일 테다.

인스타그램은 내가 예전에 혹은 새로이 발견한 것을 나누고 생일을 축하하고 떠난 사람을 추억하고 젊음에 경의를 표하는 통로가 되어주었다. 나는 사진에 곁들일 글귀를 노트에 적

거나 혹은 바로 휴대전화에 입력한다. 폴라로이드 사진만 올리는 사이트가 있다면 그것도 좋았겠지만, 폴라로이드 필름이 단종되는 바람에 내 카메라는 이제는 은퇴해 이전 여행의 목격자로 남았다. 이 책에 담긴 이미지들은 내가 갖고 있는 폴라로이드 사진, 모아둔 옛날 사진, 휴대전화로 찍은 사진이 섞여 있다. 21세기 특유의 방식이다.

내 카메라와 폴라로이드의 독특한 분위기를 이용할 수 없어 아쉽지만, 휴대전화의 유연성도 대단하다고 생각한다. 내가 처음으로 휴대전화를 예술적으로 사용할 수 있음을 알게 된 건 애니 리버비츠 덕이었다. 2004년에 애니 리버비츠는 휴대전화로 실내 사진을 찍고 그렇게 찍은 저해상도 이미지를 작게 인쇄하고는 했다. 리버비츠는 언젠가는 전화기로 괜찮은 사진을 찍을 수 있을 날이 올 거라고 가볍게 말했다. 그때만 해도 휴대전화를 가져야겠다는 생각이 없었지만 시대가 바뀌면 사람도 바뀌기 마련이다. 2010년에 휴대전화를 장만하고 나도 우리 문화의 폭발적인 콜라주와 결합할 수 있었다.

『P. S. 데이스』는 이 문화를 내가 어떻게 나름의 방식으로 헤쳐나가는지를 보여준다. 인스타그램에서 영감을 받기는 했으나 이 책은 그 자체로 개별적 존재이다. 책의 많은 부분을 팬데믹 동안 내 방에 혼자 있을 때 앞날을 응시하고 과거, 가족, 지금까지 이어온 개인적 미학을 반추하며 만들었다.

글과 그림은 자신의 생각을 여는 열쇠이다. 글과 그림 하나하나가 다른 가능성의 메아리로 둘러싸여 있다. 생일을 기념하

면 다른 사람의 생일, 나 자신의 생일도 떠올리게 된다. 파리에 있는 어떤 카페는 다른 모든 카페가 되고 묘지는 우리가 애도하고 기억하는 다른 묘지가 된다. 나는 살면서 많은 사람을 잃었고 사랑하는 사람들의 묘지를 찾으며 종종 위안을 얻었다. 여러 묘지를 수없이 방문하며 기도, 존경, 감사를 바쳤다. 나는 역사에서, 나에게 영감을 준 이들의 궤적을 거슬러 올라가는 일에서 편안함을 느낀다. 그래서 내 글 가운데에는 추모와 기억이 많다.

내 계정이 첫번째 팔로어였던 딸 한 사람으로 시작해서 팔로어가 100만 명이 넘도록 자라나는 것을 보며 용기를 얻었다. 1년과 하루(윤년에 태어난 사람들을 위해서)로 이루어진 이 책을 감사하는 마음으로, 가장 힘들 때에도 기운을 주는 곳으로 삼으라고 내어놓는다. 하루하루가 소중하다. 우리는 숨을 쉬고 있고, 해가 높은 가지 위로 쏟아지는 모습에, 아침 시간의 작업대에, 사랑받는 시인의 묘비 조각상에 감동을 받기 때문이다.

소셜미디어의 왜곡된 민주주의가 잔인하고 반동적인 말, 잘못된 정보, 국수주의를 불러들일 수도 있으나 그래도 우리에게 맞게 쓸 수 있다. 우리 손에 달려 있다. 그 손이 메시지를 쓰고, 어린아이의 머리를 쓰다듬고, 활시위를 당겨 화살을 날린다. 여기 사물의 공통적 심장을 겨누는 나의 화살이 있다. 저마다 몇 마디 말, 단편적인 게시의 말이 붙어 있다.

안녕이라고 말하는 365가지의 방법.

1월

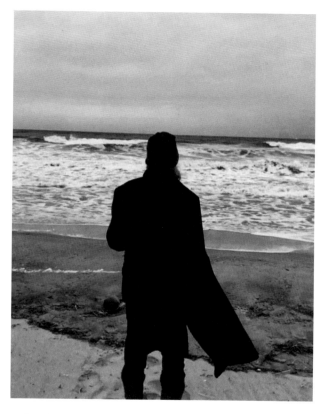

1월 1일

새해가 펼쳐진다. 알 수 없는 것이 우리 앞에, 가능성으로 가
득찬 채로.

1월 2일

하루를 쉬고 난 뒤 우리는 잠시 시간을 내어 무엇을 이루고
싶은지 스스로 묻는다. 쓸모 있어지겠다는, 더 나아지겠다
는, 불필요한 것은 떨쳐버리겠다는 작은 맹세, 다급한 약속.

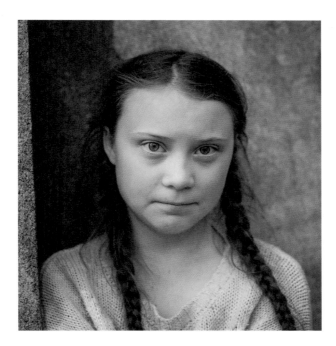

1월 3일

그레타 툰베리는 어린 시절을 사회운동에 바쳤다.
자연도 그것을 알고 그레타의 생일에 웃음을 짓는다.

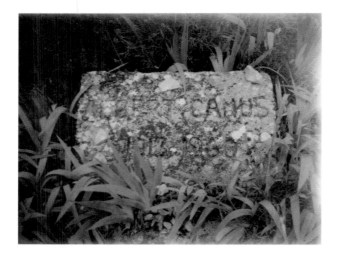

1월 4일

이 소박한 묘석이 알베르 카뮈가 잠든 자리를 표시하고 있다. 당당하고 비범한 사람.

1월 5일

내 보호 장구.

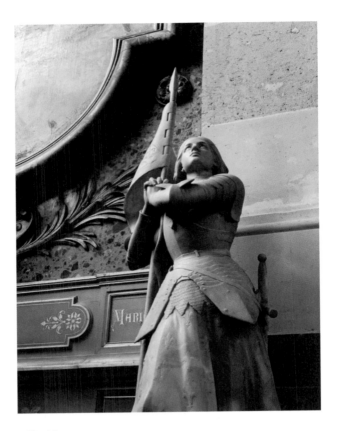

1월 6일

프랑스를 영국의 지배에서 해방시키라는 신의 명령을 받고
잔 다르크는 자기가 살던 시골집을 떠나 말, 검, 갑옷을 구하
러 갔다. 열아홉 살의 나이로 성인聖人들의 인도를 받아 주어
진 소명을 완수했으나 배신을 당해 화형대에서 처형되었다.
잔 다르크의 생일에 젊음의 신념과 열정을 떠올린다.

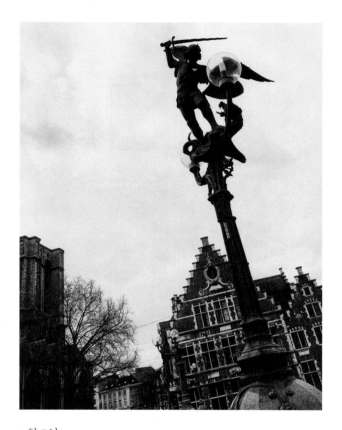

1월 7일

겐트의 종탑에서 종이 울릴 때 성미카엘 다리를 건너 긴 산
책을 한다. 성니콜라스성당에 잠시 머무는데 파이프오르간
에서 금빛 톱을 든 무명의 예언가들과 검과 천국의 열쇠를
든 성인들의 노래가 우렁우렁 울려나온다.

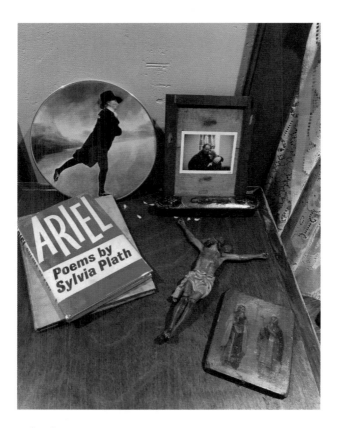

1월 8일

어릴 때 이 그림 속 스케이트 타는 사람의 의상이 너무 좋아 따라 입었다. 검은 코트, 검은 타이츠, 흰 칼라. 이 그림 접시는 어머니 것이었는데, 어머니는 내가 밝은색 옷을 입기를 바랐지만 스케이트 타는 사람이 어머니를 이겼다. 스케이터 그림이 『에어리얼』과 나란히 놓여 있다. 로버트 메이플소프가 1968년에 준 이 책 역시 나에게 지대한 영향을 미쳤다.

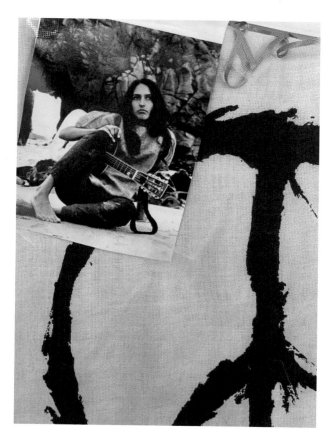

1월 9일

80년 삶의 많은 부분을 인간 조건의 향상에 바친 사람이다. 행동으로, 모범으로 한번도 우리를 실망시키지 않았다. 두려 움을 모르는 바에즈의 목소리는 평등과 반전을 외치고 짓밟 힌 자들에게 힘을 주며 울리는 종소리이다. 생일 축하해요, 존 바에즈, 우리의 검은 나비.

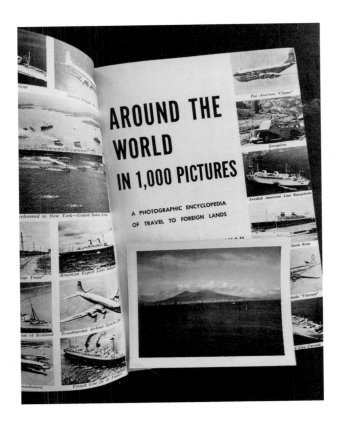

1월 10일

어릴 때 내가 가장 좋아하던 『1000장의 사진으로 세계 일주
Around the World in 1000 Pictures』라는 책이다. 1954년부터 나는 가
보고 싶은 곳을 전부 적어 목록을 만들었다. 운명이 나에게
친절했던 덕에 카메라를 들고 그 장소 목록 중 여러 곳에 갈
수 있었다. 꿈꾸는 열두 살 여자아이의 손때가 묻은 누렇게
변색한 책장을 넘기며 내 자취를 되짚어본다.

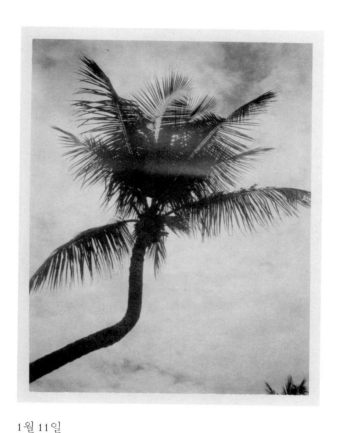

1월 11일

내가 야자수를 처음으로 본 것은 『1000장의 사진으로 세계
일주』에서다. 여행하면서 야자수 실물을 무수히 봤는데, 이
구부러진 야자수는 산후안에서 본 것이다.

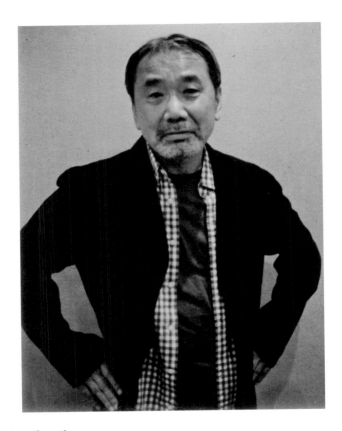

1월 12일

도쿄에서 찍은 무라카미 하루키의 폴라로이드 사진. 무라카
미는 완벽한 글이란 없다고, 이는 완벽한 절망이 없는 것과
마찬가지라고 말했다. 절묘하게 불완전한 무라카미! 그의
생일에 그가 은색 캡슐에서 잠을 깨, 계단을 내려와 눈부시
게 노란 하늘을 올려다보는 상상을 한다.

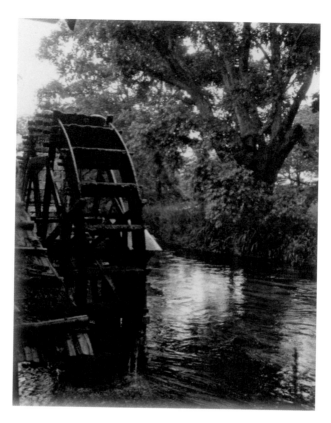

1월 13일

위대한 구로사와 아키라가 영화 「꿈」에 쓰려고 제작한 물레
방아 가운데 하나이다. 사람들이 물레방아를 좋아해서 해체
하지 않고 놓아두었다. '일본의 알프스'라고 불리는 산지, 고
추냉이가 자라는 지역에 있다. 구로사와의 꿈에 나타난 물레
방아를 직접 보고 싶어서 그곳에 갔다. 어렵게 찾아가 소박
함을 발견했고 고생한 보람을 느꼈다.

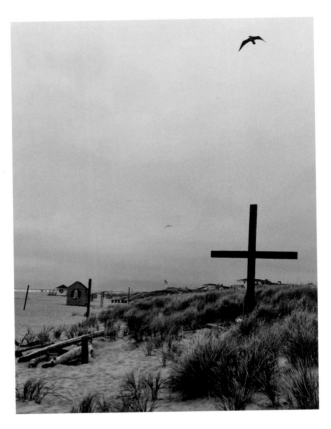

1월 14일
오션 그로브, 겨울.

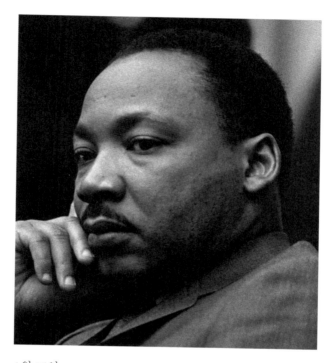

1월 15일

도덕적 우주는 긴 호를 그리지만, 정의를 향해 휘어진다.

_마틴 루서 킹 주니어, 1929년 1월 15일~1968년 4월 4일

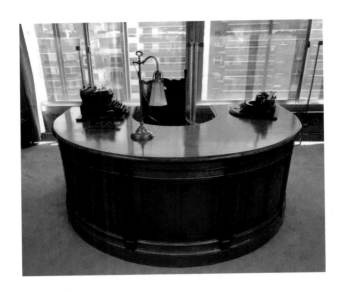

1월 16일

부에노스아이레스국립도서관에 있는 대문호 호르헤 루이스 보르헤스의 책상. 보르헤스를 둘러싸는 모양으로 디자인되었다. 무한히 확장하는 보르헤스의 우주를 붙잡아놓으려고 이런 모양으로 만들었는지도.

1월 17일

벨 에포크 시대 장식으로 둘러싸인 카페 토르토니의 한쪽 코
너에 위대한 보르헤스, 탱고 가수 카를로스 가르델, 시인 알
폰시나 스토르니가 함께 있는 장면을 재현해놓고 이들을 영
원히 기린다. 왁스 뮤지엄 디오라마와 불멸의 커피.

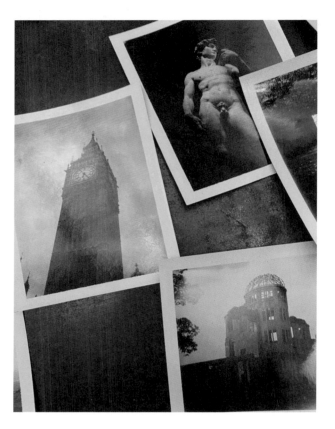

1월 18일

런던. 피렌체. 히로시마.

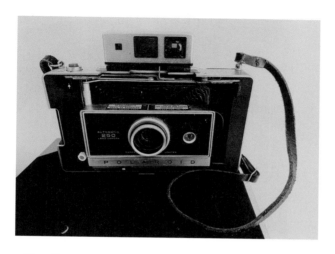

1월 19일

자이스 레인지파인더를 장착한 내 폴라로이드 랜드 250. 20
년 여행하는 동안 나만의 특별한 작업 동료였다. 필름이 단종
되어 이제는 쓰지 않지만 내 작업 장비 가운데에서 돋보이는
자리를 차지하고 있다. 어떤 것도 오래된 폴라로이드 필름의
분위기에 비견할 수 없다. 어쩌면 시 한 편, 음악 한 소절, 혹
은 안개가 서린 숲하고 비슷하다 할까.

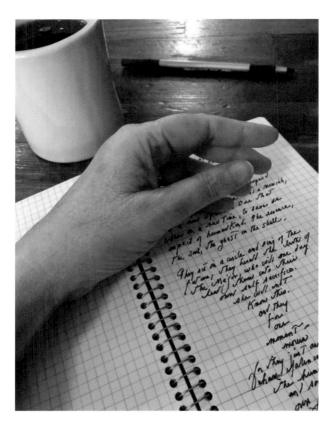

1월 20일

손, 펜의 획, 깔대기 모양을 이루는 단어.

1월 21일

세트리스트는 공연의 척추이며 매일 밤의 지침이다. 이게 우리의 작업 과정이다. 우리 베이스 주자 토니 섀너핸과 나는 그날 밤의 느낌, 분위기, 사람들의 에너지를 느끼며 콘서트의 내적 서사인 세트리스트를 준비한다.

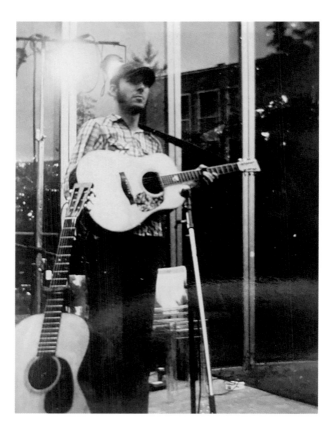

1월 22일

파리에 있는 카르티에현대미술재단에서 나의 아들 잭슨이
절제되고 확신에 찬 모습으로, 가장 좋아하는 셔츠를 입고
공연한다.

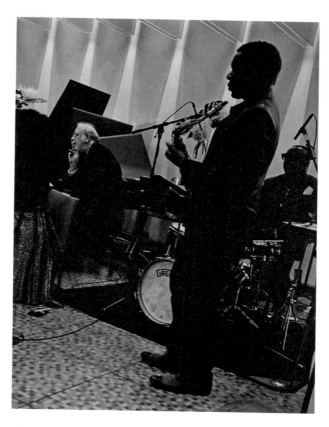

1월 23일

라비 콜트레인과 스티브 조던이 다른 동료 음악가들과 함께
「익스프레션Expression」을 연주하려고 준비중이다. 라비의 아
버지인 거장 존 콜트레인이 작곡한 곡이다. 음악이 우리 아들
들의 핏속에 흐른다.

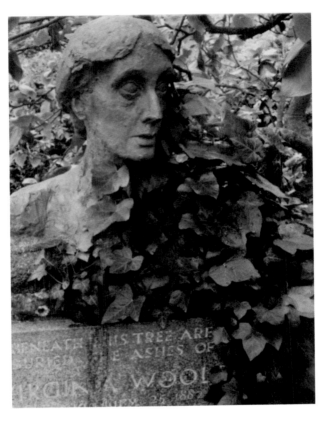

1월 24일

로드멜에 있는 몽크스하우스. 버지니아 울프의 재가 묻힌 정
원을 담쟁이를 두른 버지니아의 흉상이 말없이 지킨다.

1월 25일

버지니아 울프, 1882년 1월 25일생.

버지니아가 꿈을 꾸던 침대.

1월 26일

시인이자 방랑자 제라르 드 네르발이 죽은 날을 맞아 그가 쓴 소설 『오렐리아』의 첫 행을 적어놓는다. **우리의 꿈은 제2의 삶이다.** 글 쓰는 사람의 주문呪文.

1월 27일

네르발을 읽다보면 늘 글을 쓸 영감이 떠올랐다. 이것이 예술가가 미래의 예술가들에게 주는 최고의 선물이다. 스스로 작품을 만들어내고 싶은 욕망을 부추기는 것.

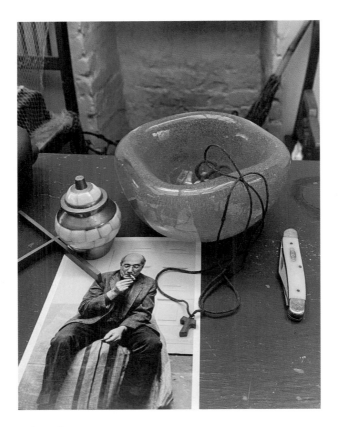

1월 28일

책상 위의 부적들. 마크 로스코 사진 엽서. 아시시의 수도승에게 받은 성프란치스코 타우 십자가. 샘 셰퍼드의 주머니칼. 디미트리에게 받은 금가루가 든 무라노산(産) 유리그릇. 무슨 일이 있든 계속 나아가라, 내 부적들이 나에게 이렇게 속삭이는 듯하다.

1월 29일

아무 생각도 하지 않는다. 우리 어머니가 이렇게 앉아 있던 기억이 난다. 그러면 나는 뭐해 엄마? 하고 물었다. 어머니는 이렇게 대답했다. 아, 아무것도. 이제는 나도 아무것도 아닌 것이 뭔지 안다.

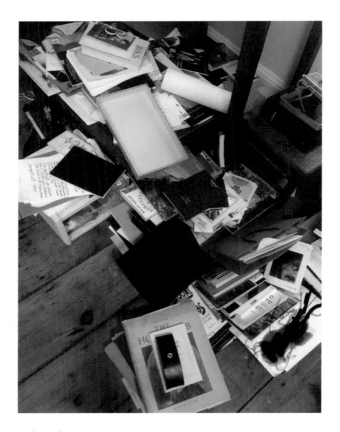

1월 30일

쌓이는 책, 원고, 그 밖에 내가 무언가에 깊이 몰두했을 때면 늘 모이는 엉망진창 잡동사니. 오늘 분류하고 버리고 치웠다. 재미있는 일은 아니지만, 내 정리 기술을 외계인들이 지켜보고 있다는 상상을 하면서 놀이처럼 해냈다.

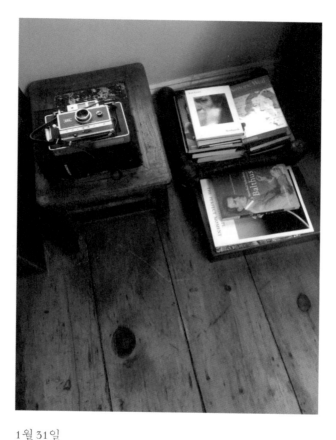

1월 31일

이제 정리가 끝났고, 외계인에게 납치도 당하지 않았으니 새로운 일을 시작할 수 있게 됐다. 다시 엉망진창 잡동사니를 만들 만반의 준비가 됐다.

2월

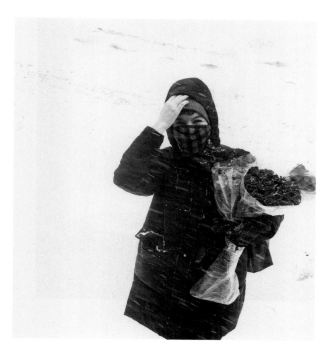

2월 1일

눈 속에 장미를 들고 있는 제시.

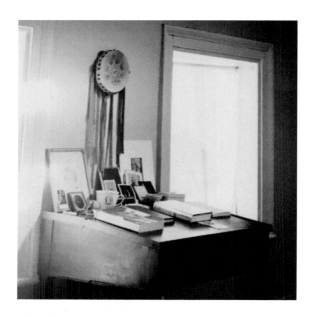

2월 2일

겨울 햇빛을 받은 내 책상.

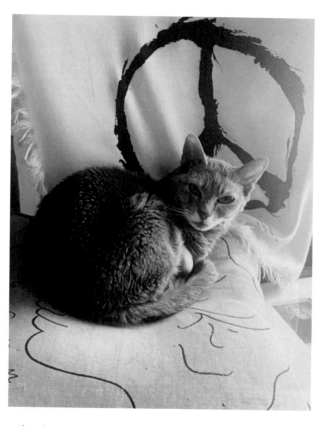

2월 3일

내 아비시니아고양이 카이로를 소개한다. 피라미드 빛깔 털
에 충직하고 평화로운 기질을 지닌 사랑스러운 녀석.

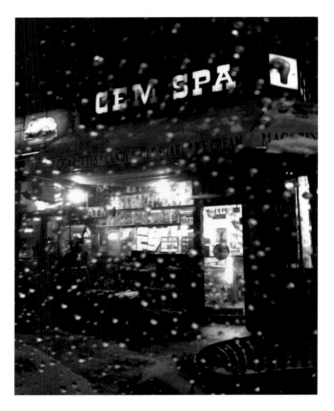

2월 4일

젬 스파. 수십 년 동안 24시간 문을 열었던 신문 판매소. 지하신문, 외국산 담배, 초콜릿 바를 파는 곳. 로버트 메이플소프가 1967년 8월에 이곳에서 초콜릿 에그 크림을 사줘서 처음으로 먹어봤다. 지금은 문을 닫았지만 수많은 사람이 이 문을 드나들었다. 비트족, 히피, 그리고 우리, 그냥 아이들just kids.

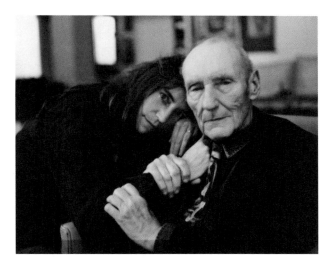

2월 5일

윌리엄 버로스와 뉴욕 바워리스트리트에 있는 그의 '벙커'
에서 찍은 사진. 앨런 긴즈버그가 1975년 9월 20일에 찍어
줬다. 윌리엄과 나란히 걸으며 즐겁기도 하고 자랑스럽기도
했던 때가 그립다. 생일 축하해요, 윌리엄. 당신의 금빛 돛이
성인들의 항구에 다다르기를.

2월 6일

미니 테이블을 쌓아올린다. 콘스탄틴 브랑쿠시의 「무한 기
둥Endless Column」을 꿈꾸면서.

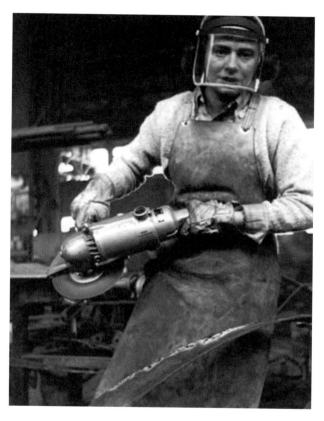

2월 7일

베벌리 페퍼는 미국 조각가인데 이탈리아 움브리아주 토디
에 살았다. 불후의 작품을 남겼고 불굴의 정신을 지녔다. 앞
날이 불투명하므로 과거로부터 투영된 현재를 가지고 작업
한다고 했었다. 베벌리 페퍼 나름의 미래주의였다.

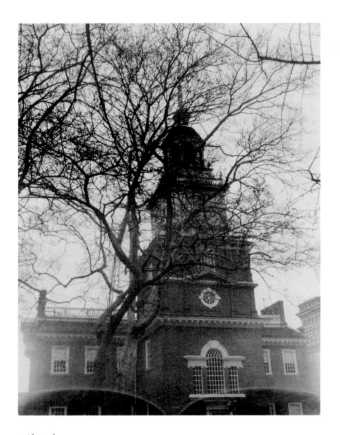

2월 8일

필라델피아에 있는 독립기념관. 독립선언문과 연합규약이
'형제애의 도시' 필라델피아에서 비준되었다. 어릴 때 나는
필라델피아의 돌포장길을 밟으며 돌아다녔다. 토머스 페인
이 시민의 권리를 생각하며 걸었던 바로 그 길이다.

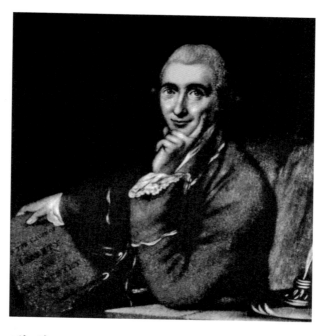

2월 9일

토머스 페인, 저술가, 철학자, 혁명가. "세계가 나의 나라이고, 인류가 내 형제이며, 선을 행하는 것이 나의 종교이다"라고 썼다. 노예제와 점점 극심해지는 종교의 압제에 맞서 목소리를 냈다. 너무 입바른 소리를 한 탓에 기피 대상이 되었고 홀로 무일푼으로 생을 마감했다. 토머스 페인의 생일에 눈부신 사상가, 상식의 기수旗手를 다시 기린다.

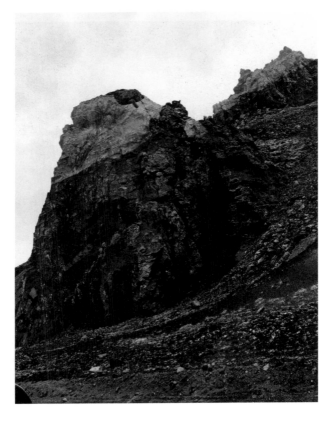

2월 10일

숨이 막힐 만큼 감탄을 자아내는 아이슬란드의 초현실적인
지형.

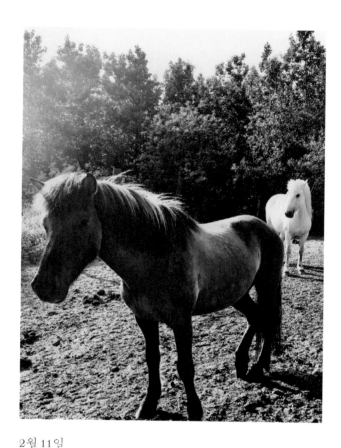

2월 11일

아이슬란드에서 하얀색 조랑말이 멀리서 나타났다. 마치 클로이스터스미술관에 있는 이야기가 담긴 태피스트리에서 유니콘이 은사銀絲를 끊고 튀어나온 듯했다.

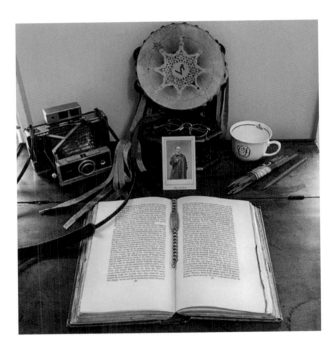

2월 12일

『피네간의 경야』가 있는 정물. 위대한 아일랜드 작가 제임스 조이스가 쓴 난해함의 경전. 몇 해 전 시 공연을 해서 번 돈으로 런던의 한 서점에서 샀다. 조이스가 이 걸작을 쓰는 데 17년 공을 들였다고 하니 서둘러 읽으려 할 필요가 없다.

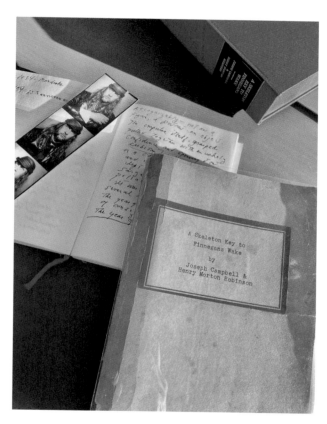

2월 13일

해설서도 못지않게 난해하다.

2월 14일

로버트가 나의 밸런타인이었다. 1968년 2월 14일.

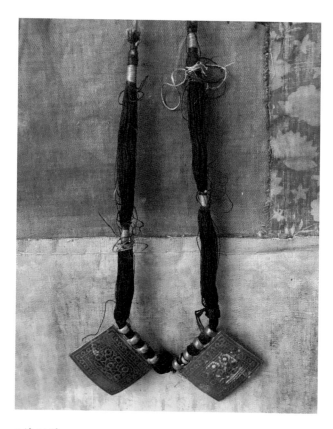

2월 15일

로버트가 이 페르시아산 목걸이를 검은색 꽃 종이에 싸서 나
에게 줬다.

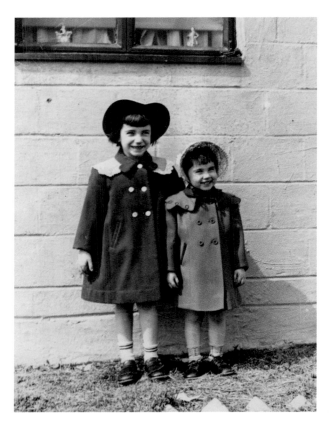

2월 16일

펜실베이니아 저먼타운, 1952년. 자매. 진정한 사랑.

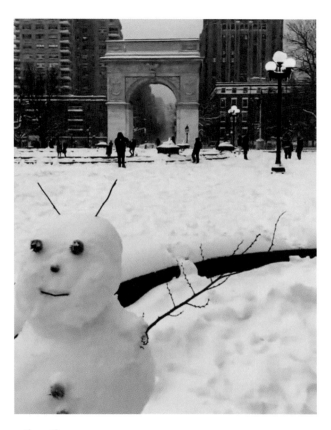

2월 17일

뉴욕시 워싱턴스퀘어. 이 귀여운 친구를 보니 짝짝이 엄지장
갑과 김이 모락모락 나는 따끈한 코코아가 그리움과 갈망으
로 떠오른다.

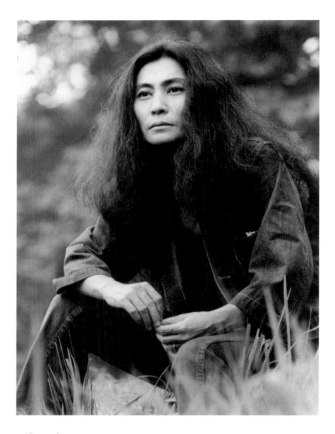

2월 18일

오노 요코는 어릴 때 전쟁으로 피폐해진 일본에서 폭격과 굶주림에 시달리며 살았다. 전쟁의 참상, 끔찍한 파괴와 절망을 목격하고 지워지지 않는 인상을 받아 예술가이자 활동가로서 독특한 목소리를 지니게 되었다. 오노 요코의 생일에, 평화를 기원하며.

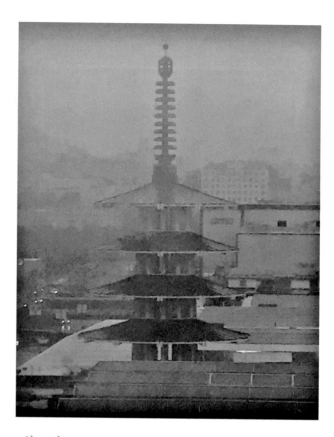

2월 19일

샌프란시스코 재팬타운에 있는 평화의 탑. 날씨가 이상해서
모든 것이 안에서 빛을 내는 것 같고 다른 시대에 와 있는 느
낌을 준다. 안개 속에서 나타난 탑의 모습이 햇빛에 바랜 오
래된 엽서 같다.

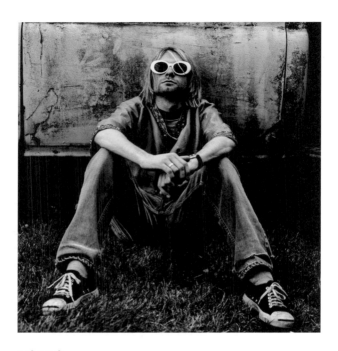

2월 20일

짧은 삶 동안에 그가 남긴 작업이 로큰롤 스타로 산다는 것
의 신성함과 저주라는 이중성을 여러 면에서 보여준다.
커트 코베인, 1967년 2월 20일~1994년 4월 5일.

2월 21일

루이스 캐럴과 그레이스 슬릭 덕에 전하는 토끼 소식.

도도를 기억해. 네 머리를 먹어 Feed your head. •

• 그레이스 슬릭이 쓴 「화이트 래빗White Rabbit」의 후렴구 가사다.

2월 22일

로런스 펄링게티의 모자다.
다른 누구도 이 모자를 쓸 수 없다.

2월 23일

로커웨이 해변. 쉬지 않는 갈매기, 동요하는 심장.

2월 24일

여동생의 반짇고리. 소박한 재봉사의 실패.

2월 25일

링컨의 데스마스크. 그의 우아한 소박함에 경의를 표한다.

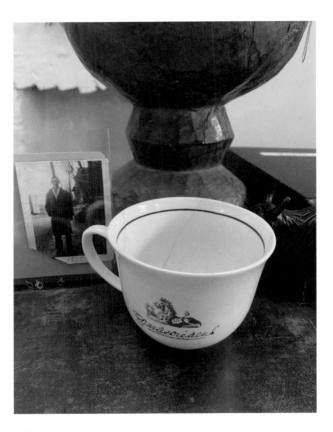

2월 26일

우리 아버지가 쓰던 컵이다. 아버지는 가끔 우리를 부엌으
로 불러 커피를 따른 다음 리 헌트의 시 「아부 벤 아뎀Abou Ben
Adhem」을 읽어주고는 했다. 아버지의 빈 컵에 오롯이 들어 있
을 듯한 아버지의 개인적 철학이 그 시에서 느껴진다.

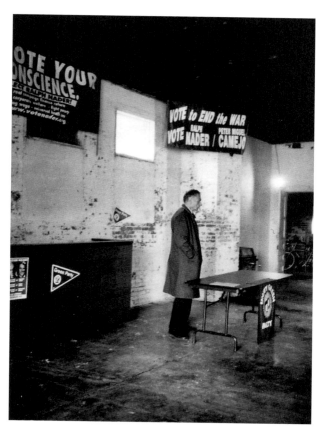

2월 27일

랠프 네이더의 생일을 축하하며. 평생 민중을 위해 봉사한
그를 아버지는 존경했었다. 아버지는 랠프가 자신이 가장 좋
아하는 시에 나오는 이 구절에 걸맞은 삶을 살았다고 생각했
다. "나를, 동지들을 사랑하는 사람이라 써주시오."

2월 28일

레니 케이와 오스트레일리아 바이런베이 바닷가에서.
50년 동안 같이 일하며 우정을 이어왔다.

2월 29일

프레드 소닉 스미스와 나는 이날 미시건에 보름달이 뜰 때
소원을 빌었다. 이튿날 우리는 새로운 삶으로 뛰어들었다.
그날 밤을 생각하며 이따금 오래된 스페인 우물에 동전을
던진다. 모두에게 앞으로 찾아올 윤년의 행운을 기원하며.

3월

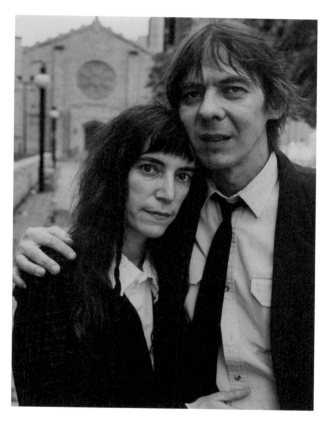

3월 1일

디트로이트에 있는 마리너스교회에서 프레드와 함께. 1980년
3월 1일, 이곳에서 결혼식을 올렸다. 마법이 진짜였을 때.

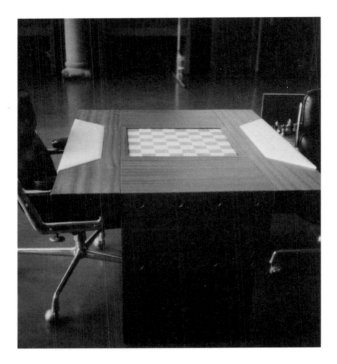

3월 2일

1972년 아이슬란드 레이캬비크 세계체스선수권대회 결정
전에서 보비 피셔와 보리스 스파스키가 벌인 유명한 경기에
쓰인 테이블이다. 소박한 외양의 테이블이지만 그 위에서 펼
쳐진 한 수 한 수가 전 세계를 전율하게 했다. 눈부시게 등장
한 신예 피셔가 소련의 체스 챔피언 스파스키를 상대로 완승
을 거두었다.

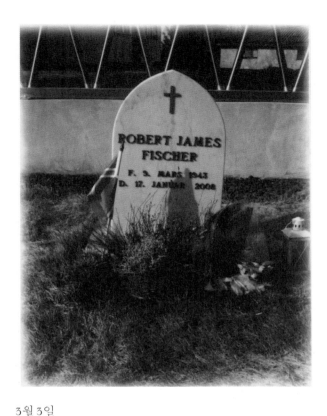

3월 3일

보비 피셔의 무덤이다. 그는 고독을 원했고 셀포스라는 작은
마을 근처, 흰색 미늘벽판자로 지은 작은 교회 옆에 묻혔다.
지척에서 아이슬란드 조랑말이 풀을 뜯는다.

3월 4일

조르주 파스티에가 찍은 앙토냉 아르토의 사진. 아르토가 죽음을 맞은 이브리쉬르센의 정신병원, 아르토의 침대 밑 시가 상자에서 발견되었다. 시인이 병실에서 홀로 자신의 또다른 모습을 응시하는 모습을 상상한다.

3월 5일

다정하고 지칠 줄 모르는 베르너 헤어초크와 아르토의 『페요테 댄스The Peyote Dance』를 영어와 독일어로 해석하는 즐거운 작업을 함께했다. 사운드워크 콜렉티브를 위해 한 작업으로, 역사적인 장소인 일렉트릭 레이디 스튜디오에서 녹음했다.

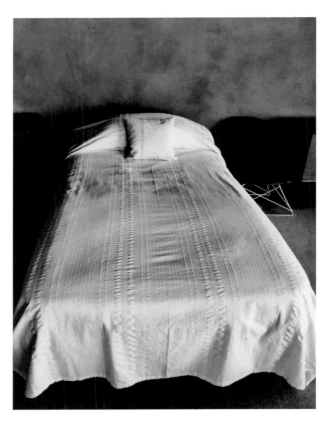

3월 6일

조지아 오키프의 침대.

3월 7일

아비키우에 있는 어도비 주택과 작업실 주변 모든 것에서 조지아 오키프의 숨결이 느껴진다. 벽의 표면, 사다리, 주위 풍경, 그 너머 말라붙은 뼈.

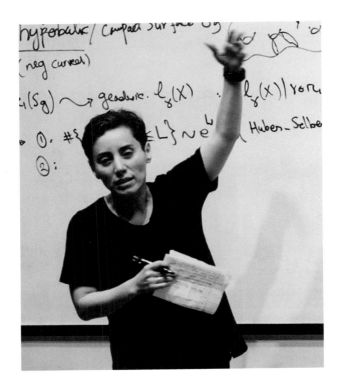

3월 8일

세계여성의날에 우아한 이란 수학자 마리암 미르자하니를
기억한다. 수학계의 최고 영예인 필즈 메달을 수상한 최초의
여성이다. 곡면의 대가였던 미르자하니의 유연한 정신의 우
주적 풍광을 나로서는 상상하기도 어렵다. 미르자하니는 마
흔 살의 나이에 암으로 죽었고 별들 사이에 기하학적 상상력
의 왕으로 남았다.

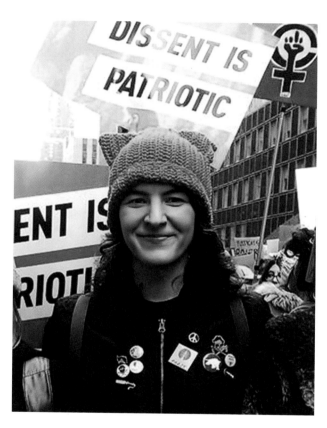

3월 9일
행진에 참여한 제시.

3월 10일

파리에서는 이것만 있으면 족하다.

3월 11일

로커웨이 해변. 내 믿음직한 CD 플레이어만 있으면 좋아하
는 음악을 들을 수 있다. 다른 쪽 구석에서 오넷 콜먼, 필립
글래스, 마빈 게이, 그리고 R.E.M. 이 차례를 기다린다.

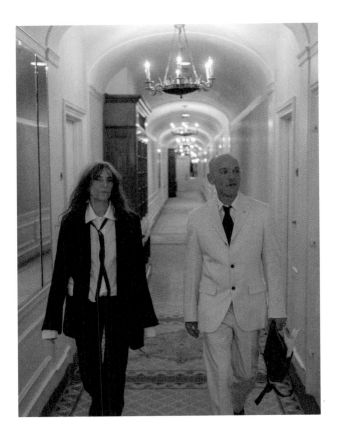

3월 12일

월도프 애스토리아 호텔에서 마이클 스타이프와 함께. 우리
는 막 로큰롤 명예의 전당에 오르려는 참이고 함께 연회장으
로 가고 있다. 서로를 잘 이해하는 벗.

3월 13일

이 알렉산더 맥퀸 티셔츠는 맥퀸이 죽었을 때 마이클이 나에게 준 것이다. 공연할 때 정말 많이 입었다. 모차르트처럼 옷감을 다룬 맥퀸을 생각하면서.

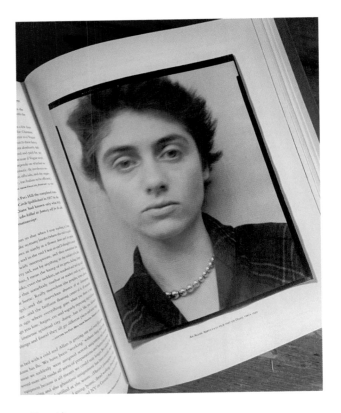

3월 14일

다이앤 아버스의 생일에 『드러남Revelations』을 읽는다. 다이
앤 아버스의 작품과 작업 과정을 보여주는 근사한 책이다.
아버스의 얼굴을 보면서 1970년에 첼시 호텔 로비로 뚜렷한
목적의식과 제3의 눈인 카메라를 언제나처럼 지니고 들어
오는 아버스의 모습을 그려본다.

3월 15일

로커웨이에 있는 내 침대.

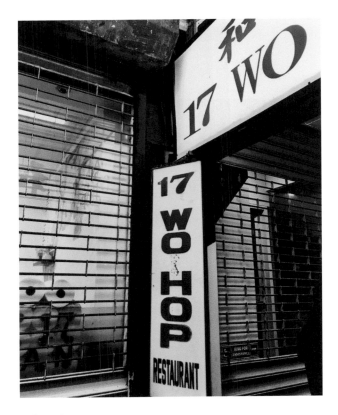

3월 16일

차이나타운에 있는 워 홉. 80년 넘게 음악가들이 드나들었
다. 1970년대 초에는 CBGB 클럽에서 세번째 공연을 마친 다
음 다 같이 모트스트리트 17번지에 있는 이 식당으로 갔다.
나무 테이블에서 우롱차 냄새가 났고 1달러도 안 되는 돈으
로 오리고기 죽을 큰 그릇으로 먹을 수 있었다. 이 식당은 지
하에 아직도 건재하며 굶주린 영혼들이 찾아든다.

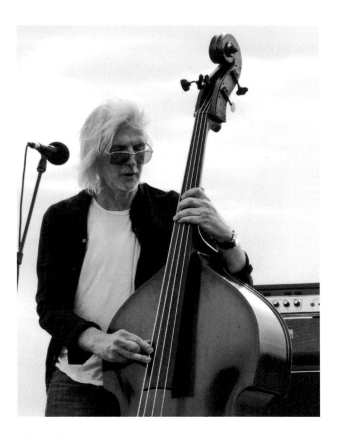

3월 17일

우리 베이스 연주자 토니 섀너핸은 아일랜드 이민 2세대이다. 아버지는 존경받는 제빵사였다. 음악가의 손에 밀가루와 아일랜드의 흙가루가 묻어 있다.

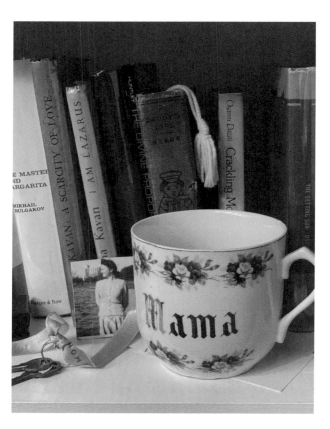

3월 18일

내 컵. 제시에게 받은 선물.

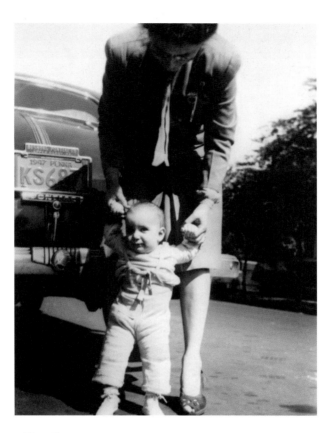

3월 19일

나의 어머니 베벌리 윌리엄스 스미스. 나에게 삶을 주고 첫
걸음을 이끌어준 분.

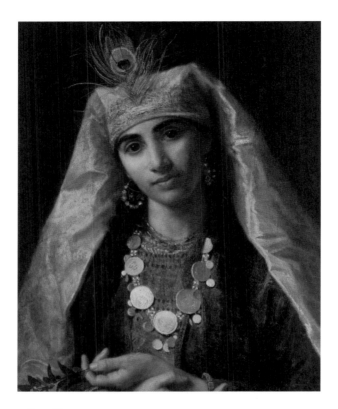

3월 20일

춘분날은 세계이야기의날이기도 하다. 이 그림은 소피 젠젬브르 앤더슨이 그린 셰에라자드의 초상이다. 문학사상 가장 교묘하게 이야기를 짜낸 사람으로, 이야기의 힘으로 술탄을 꼼짝 못하게 했다. 술탄은 결국 셰에라자드를 사랑하게 되어 목숨을 살려줬다. 셰에라자드의 유산이 『천일야화』라는 고전으로 남았다.

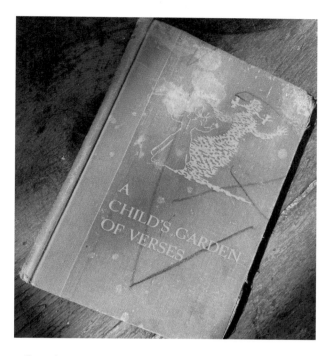

3월 21일

세계시의날. 병에서 회복중인 아이들의 바이블.

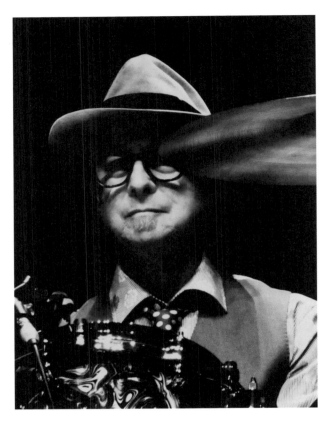

3월 22일
제이 디 도허티, 사색하는 심벌즈의 거장, 1975년부터 나의
특별한 드러머.

3월 23일

웨스트버지니아. 7번 교향곡을 듣는 동안 가볍게 눈이 내린
다. 모든 근심을 잊고.

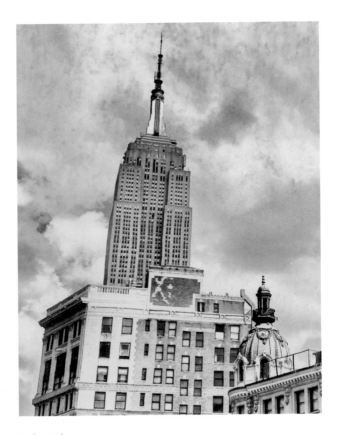

3월 24일

우리의 여왕 엠파이어스테이트빌딩. 한때는 세상에서 가장
높은 건물이었다. 높이로는 능가할 수 있을지라도 어떤 건물
도 그 절제된 아름다움을 능가하지는 못한다.

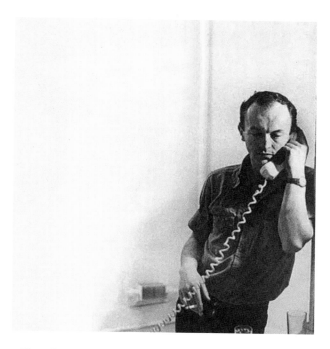

3월 25일

시인 프랭크 오하라—점심 휴식 시간에—담배와 전화.

3월 26일

나의 또다른 카메라. 이제 누구나 사진을 찍을 수 있다.

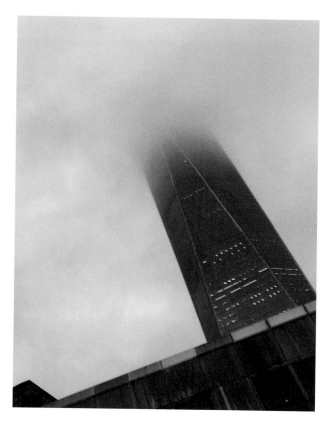

3월 27일

프리덤타워. 구름 때문에 건물의 기하학적 형태가 보이지 않
는다.

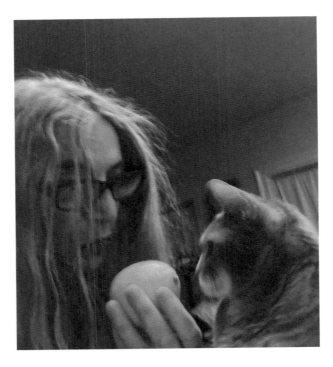

3월 28일

카이로가 약으로 쓰인 레몬의 역사 이야기에 푹 빠졌다.

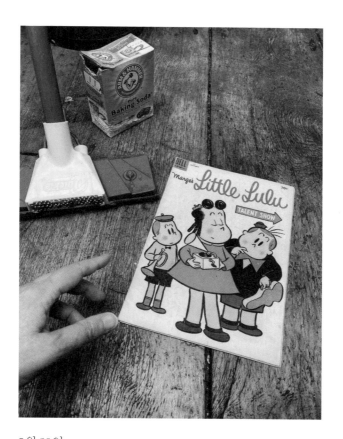

3월 29일

봄맞이 청소를 하는 도중 잠시 짬을 내어 어린 시절 나의 멘토였던 리틀 룰루를 다시 들여다본다. 말썽과 공상의 제왕.

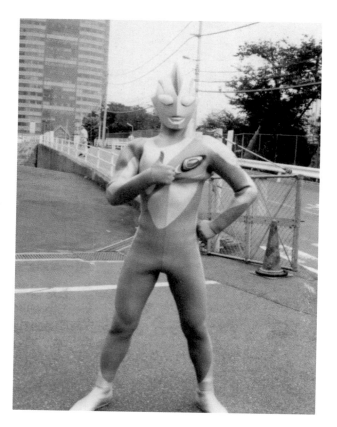

3월 30일

도쿄. 울트라맨과의 조우.

3월 31일

제시와 같이 셀피.

4월

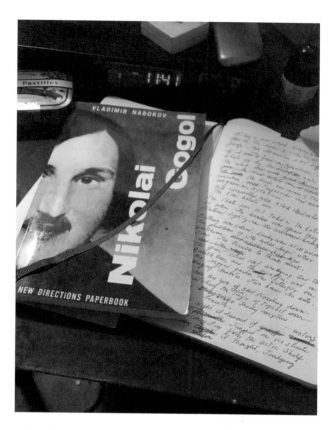

4월 1일

오늘은 위대한 러시아-우크라이나 작가인 니콜라이 고골의
생일이다. 고골은 "적절하게 한 말이나 글은 도끼로도 쳐낼
수 없다"라고 했다.

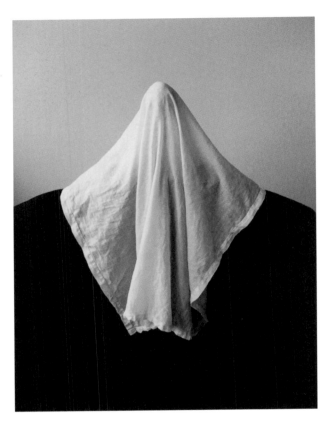

4월 2일

손수건과 검은색 코트.

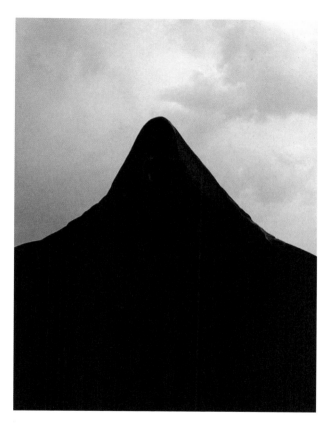

4월 3일

산정에 눈이 쌓이지 않은 검은색 코트.

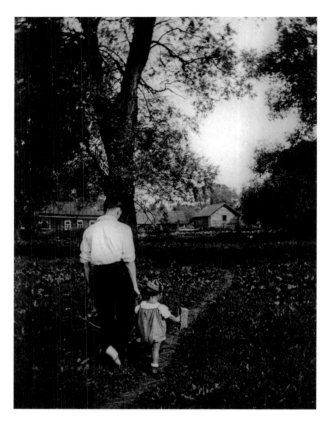

4월 4일

시인 아르세니 타르콥스키와 아들 안드레이. 자라서 언젠가
「이반의 어린 시절」「안드레이 루블료프」「노스탤지어」「희
생」등 걸작 영화를 만들 아이의 내면이 어떠할지 상상만 해
볼 뿐이다. 안드레이 타르콥스키의 생일에 안드레이와 아버
지를 함께 기린다.

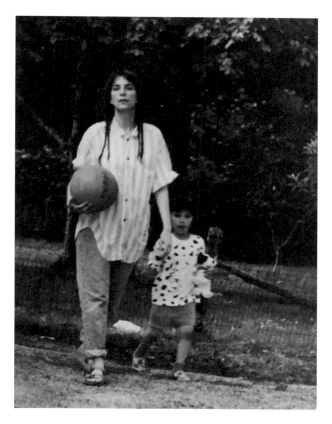

4월 5일

미시간, 1991년. 어린 제시가 따라온다.

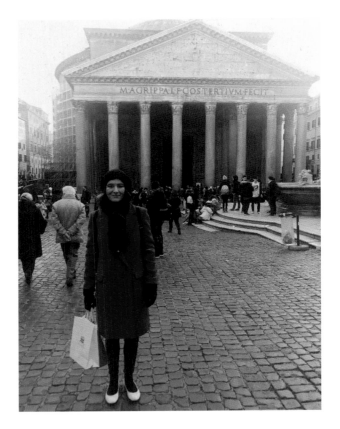

4월 6일

로마 판테온 앞에 선 제시. 판테온에는 라파엘로가 묻혀 있는데 르네상스시대의 젊은 거장 라파엘로는 서른일곱번째 생일에 세상을 뜨고 말았다. 외모도 영혼도 아름답기로 유명했기에 신이 독차지하려고 데려갔다고들 했다.

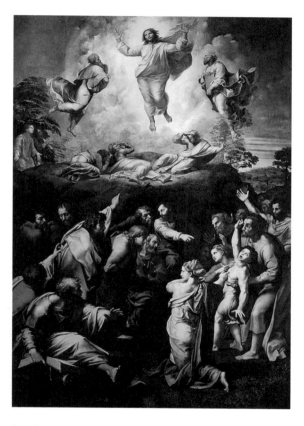

4월 7일

라파엘로의 마지막 그림, 「그리스도의 변용Transfiguration」. 눈
부시게 변한 구세주의 모습을 묘사했다.

4월 8일

영국 이스트서식스에 있는 세인트마이클앤드올에인절스교
회 경내. 잠들지 못한 무덤 가까이에 시인 올리버 레이가 서
있다.

4월 9일

샤를 보들레르는 1821년 이날 태어났다. 보들레르는 천재성
은 의지로 회복한 아동기라고 믿었다. 이 믿음에 의지해 힘든
시기를 버텨내며 또 한번 잉크병에 펜을 꽂을 수 있었다.

4월 10일

바르셀로나에서 종려나무 잎을 엮어 만든 것으로 예수의 예
루살렘 입성을 상징한다. 예수가 십자가를 지러 예루살렘에
들어설 때 사람들이 예수의 앞길에 망토와 종려나무 가지를
깔았다. 예수는 앞으로 무슨 일이 일어날지 알았으므로 잠깐
의 승리를 만끽하며 최후를 받아들였다.

4월 11일

안드레이 루블료프의 여정을 그려보며 힘을 얻는다.

4월 12일
베케트를 읽는 샘. 켄터키주 미드웨이.

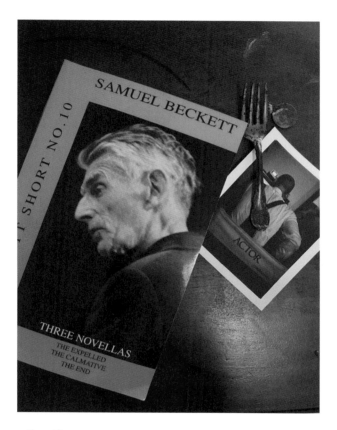

4월 13일

위대한 아일랜드 극작가 새뮤얼 베케트는 1906년 13일의 금
요일에 태어났다. 베케트가 샘 셰퍼드의 문학적 영웅이었다.
샘은 베케트의 작품 몇몇 구절을 통째로 외워서 읊곤 했고,
우리는 "계속할 수 없어, 계속할 거야"라는 구절을 자주 인용
했다. 어떤 상황에서든 이 말을 하면 웃음이 나왔다.

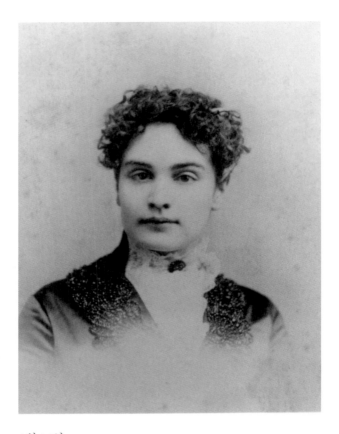

4월 14일

앤 설리번, 어린 헬렌 켈러를 어둠 속에서 끌어낸 선생님. 설
리번 선생님의 생일을 맞아 우리 선생님들의 관대함과 희생
에 감사한다.

4월 15일

성 금요일, 부에노스아이레스 레콜레타 공동묘지.

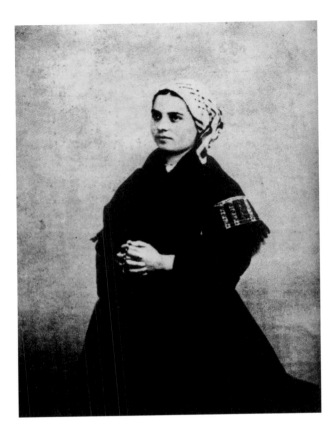

4월 16일

희생과 신체적 고통으로 점철된 짧은 생을 살았던 루르드 출
신 농부의 딸 베르나데트 수비루는 작은 동굴에서 환시를 보
았다. 이어 치유력이 있는 샘물이 발견되어 사람들의 믿음을
더욱 굳혔다.

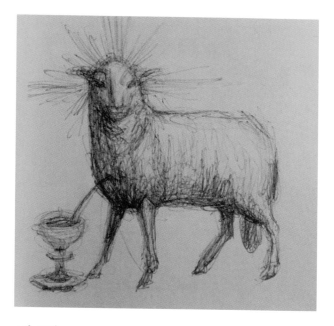

4월 17일

그가 일어섰다. e. g. 워커가 그린 '신비한 양' 그림.

4월 18일

시인, 극작가, 작가, 활동가 장 주네는 파리에서 죽었지만 모로코 탕헤르테투안알호세이마 지방에 있는 라라슈의 스페인 묘지에 묻혔다. 주위에 들꽃 향기, 코를 찌르는 짠 내, 아이들의 웃음소리가 감돈다.

4월 19일

시인의 무덤 옆에서 아유브라는 아이가 나에게 실크로 만든
장미를 주었다.

작은 기적.

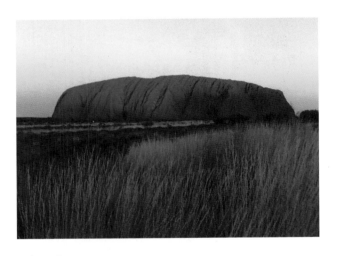

4월 20일

울루루. 꿈의 형상.

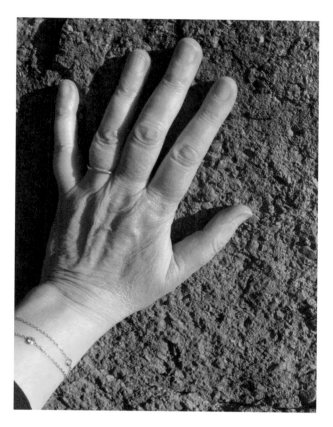

4월 21일

그 신성한 표면을 만질 수 있는 특권.

4월 22일

지구의날.

자연에게 하는 탄원

우리 눈이 먼다면, 우리가 자연으로부터 등을 돌린다면,
영혼의 정원인 자연이 우릴 공격할 것이다. 새들의 노래 대신
작물을 먹어치우는 메뚜기떼의 시끄러운 울음, 열대우림이
불타오르는 끔찍한 소리, 이탄지는 타들어가고, 해수면은 높아지고,
대성당이 물에 잠기고, 북극의 빙상이 녹고, 시베리아의
숲이 불에 타고, 배리어리프 산호초는 잊힌 성인의
유골처럼 새하얗게 변한다. 우리 눈이 먼다면, 자연에
탄원하지 않는다면, 종들이 사라질 것이고
벌과 나비는 멸종할 것이다.
자연은 텅 빈 껍데기가 되어, 버려진
벌집의 비신성한 유령에 지나지 않게
되리.

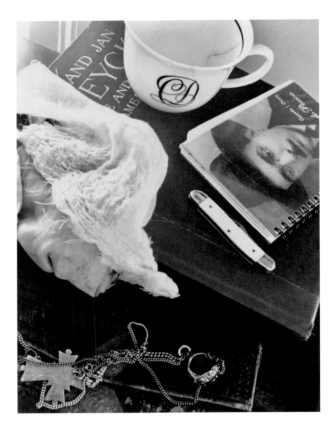

4월 23일

소중한 물건들을 모아놓은 곳. 아버지의 컵, 나의 에티오피아 십자가, 샘의 칼, 난봉꾼의 반지.

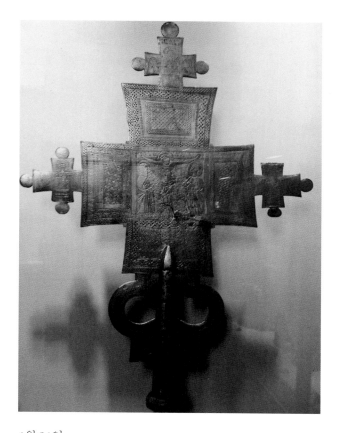

4월 24일

에티오피아 의식용 십자가는 영원한 삶을 상징하며 정교한
격자가 세공되어 있다. 작고 조화로운 체계를 보여주는 복잡
한 세계.

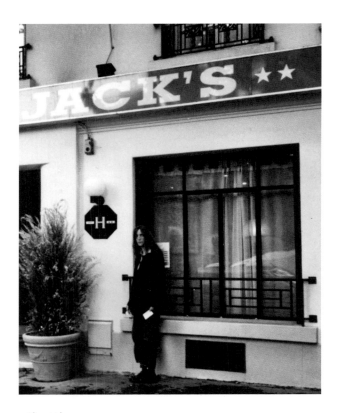

4월 25일

파리. 13구에 있는 잭스 호텔. 장 주네는 이 호텔 2층 작은
방에서 1986년 4월 15일에 죽었다. 후두암에 시달리며 마지
막날까지 『사랑의 포로Prisoner of Love』 교정을 보았다.

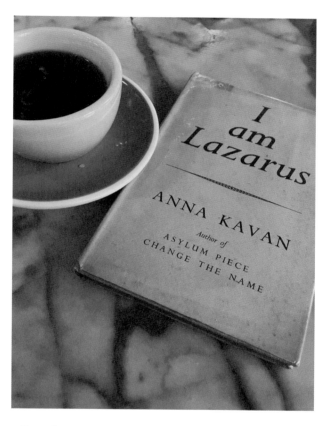

4월 26일

커피와 애나 캐번. 수수께끼 같은 e. g. 워커의 생일에.

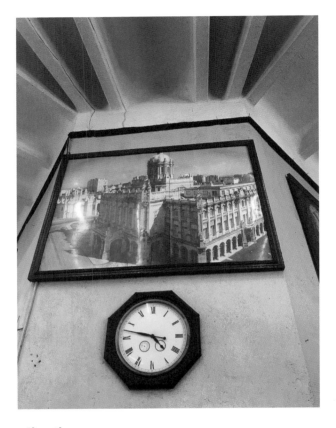

4월 27일

멕시코시티. 카페 라아바나의 벽에 걸린 시계. 볼라뇨의 야
만스러운 탐정들이 만나고 다투고 글을 쓰고 메스칼을 마시
던 곳.

4월 28일

칠레의 시인이자 소설가 로베르토 볼라뇨의 생일이다. 덧없는
생의 말년에 볼라뇨는 이 의자에 앉아 20세기에 그물을 던졌
고 20세기의 타락을 이야기하는 『2666』을 써냈다. 새천년의
첫번째 걸작.

4월 29일

요즘에는 결국 이루어지지 않을 가능성이 크다는 것을 알면서 낙관적으로 계획을 짠다. 그래도 상상력이 있으니까. 의심만 없으면 우리는 상상을 통해 어디든 갈 수 있다.

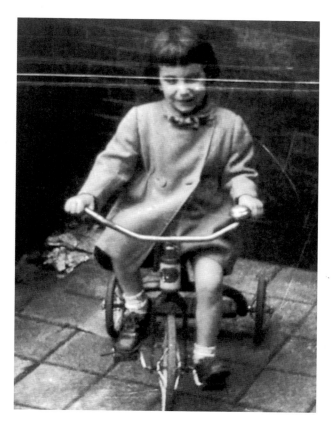

4월 30일

1951년. 펜실베이니아 저먼타운. 순수한 행복의 모습―내 첫
자전거. 부활절 새 옷을 입고 세상으로 달려나갈 준비 완료.

5월

5월 1일

내가 어릴 때는 메이데이를 어린이의 날이라고 부르기도 했
다. 리본을 메고 하얀 드레스를 입고 햇살이 비치는 들판에
서 빙빙 돌고 들꽃으로 화환을 만들었다.

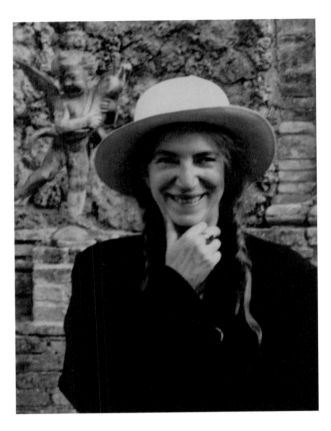

5월 2일

타키벤투리시립미술관 정원에서. 작지만 놀라운 박물관으로 성켈레스티누스 5세의 슬리퍼를 소장하고 있다. 나는 이곳에 여러 번 방문했는데 소박한 분수대 위에 얹혀 있는 안드레아 델 베로키오의 「돌고래를 든 푸토Putto with Dolphin」 조각상을 좋아하기 때문이다.

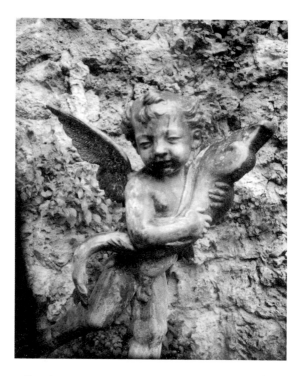

5월 3일

「푸토」, 혹은 아기 천사상은 어떤 각도에서 보아도 아름다운 나선형 디자인으로 유명하다. 하지만 내가 이 조각상을 자꾸 찾게 되는 것은 공감하는 듯한 작은 얼굴이 마음 깊은 곳을 건드리기 때문이다.

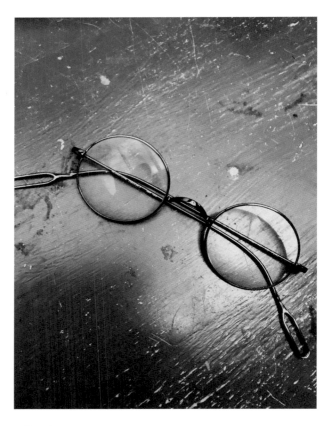

5월 4일

사소해 보이는 것들에 감사한다. 내 안경처럼. 이것 없이는
읽을 수가 없다.

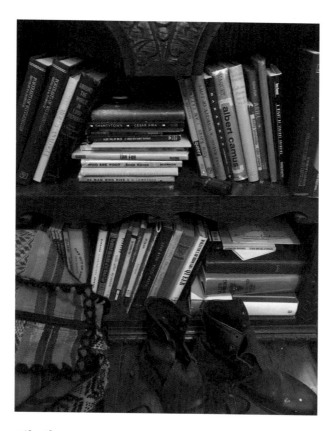

5월 5일

내 침대 옆 책꽂이. 책 한 권 한 권이 저마다 어디론가 가는
여행.

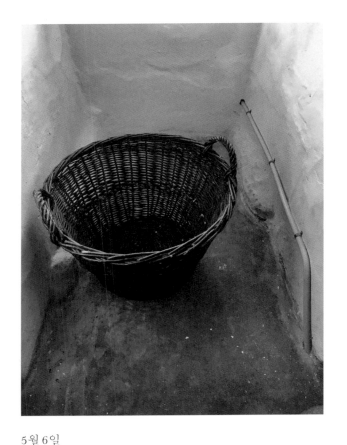

5월 6일

여행을 다니다가 덴마크 에게스코우성 한 귀퉁이 벽감에서
이 빨래 바구니를 만났다. 바구니에 빛이 섬세하게 들어 어
머니가 햇볕에 시트를 말리려고 빨랫줄에 널던 기억이 떠올
랐다.

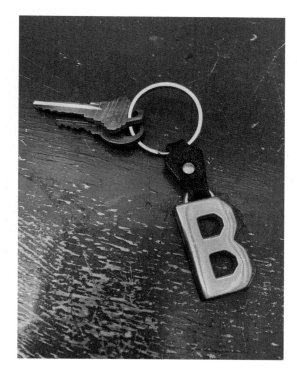

5월 7일

어머니의 열쇠고리. B는 베벌리의 약자이다.

어머니는 늘 실내복 주머니에 열쇠를 넣고 다녔다.

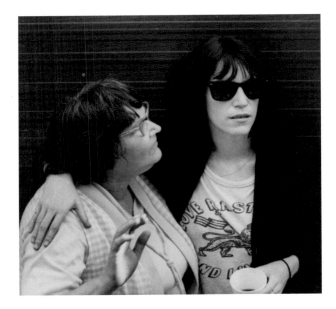

5월 8일

어머니날에, 자식들의 마음을 여는 열쇠를 지닌 모든 어머니
들에게 감사를.

5월 9일

J. M. 배리는 어릴 때 나이에 비해 몸집이 작았지만 이야기꾼의
자질이 특출났다. 어른이 되어 『피터팬』이라는 기념비적 작품을
남겼다. 배리는 이 동상을 주문 제작해서 피터가 첫번째 모험을
시작한 곳인 켄싱턴가든에 설치했다. 날고 싶은 아이들이 동상
주위에 모여 놀고는 한다.

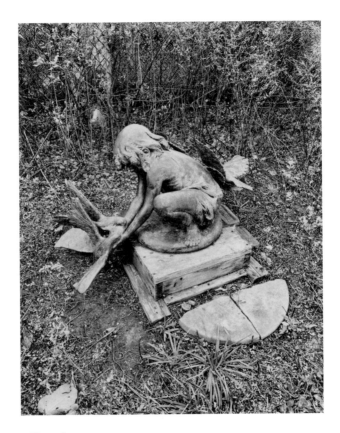

5월 10일

우리집에 있는 새와 함께 있는 남자아이의 조각상을 보면 네
버랜드에 사는 길 잃은 아이들이 생각난다. 아무도 보지 않
을 때 청동 새들이 마법처럼 날아오르는 상상을 한다.

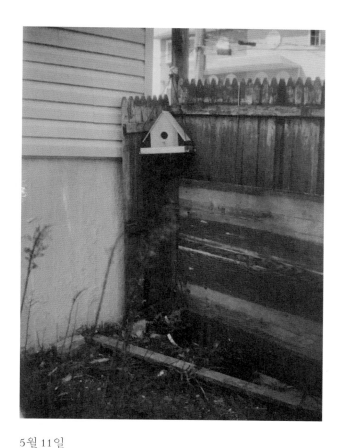

5월 11일

세니커 세브링과 그의 아버지가 우리집에 달 작은 새집을 만들어주었다. 언젠가 저 안에서 청동으로 된 조그만 새끼 새를 발견할지도 모르지.

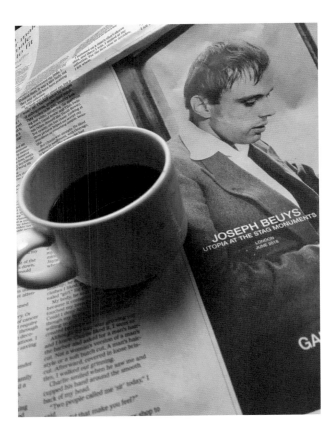

5월 12일

요제프 보이스의 생일에 취리히에서 마시는 커피.

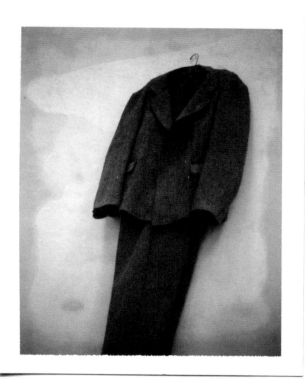

5월 13일

요제프 보이스의 펠트 양복이 취리히에 있는 미술관 벽에 걸려 있다. 나는 폴라로이드로 찍고 사진을 주머니에 넣어두었다. 나중에 필름 껍질을 떼자 작품이 곧 행동이었던 예술가의 양복이 나타났다.

5월 14일

모스크바 볼샤야 사도바야 거리 10번지, 미하일 불가코프가
악마 같은 볼란드 교수를 창조해낸 곳이다. 누군지 모를 사
람이 계단 벽에 그려놓은 볼란드 교수의 초상.

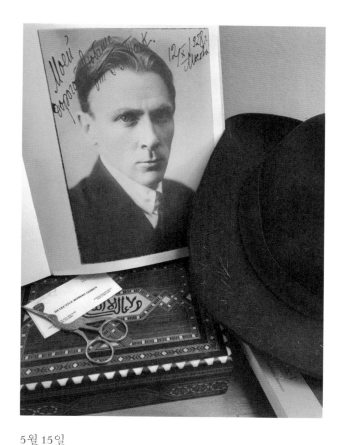

5월 15일

미하일 불가코프는 1891년 이날 키이우에서 태어났다.

『거장과 마르가리타』라는 진정한 걸작을 인류에게 선물했다.

"원고는 불타지 않는다"라는 유명한 문구가 이 책에 나온다.

5월 16일

불타는 낮과 봉헌된 밤의 도시, 내가 알던 뉴욕과는 딴판이
다. 그럼에도 여전히 이곳은 나의 도시.

5월 17일

내 이탈리아산 카우보이 부츠는 하도 많이 신어서 바닥에 구멍이 뚫렸다. 어느 날 저녁에는 이 부츠가 나에게 일을 던져버리고 다시 길을 떠나라고 부추기는 것 같았다. 나는 부츠를 신고, 책상에 앉아, 밤새 글을 썼다. 그것도 모험이었다.

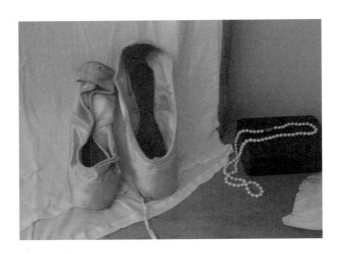

5월 18일

마고 폰테인의 발레 슈즈. 남편이 내 마흔번째 생일에 선물
해준 진주 목걸이.

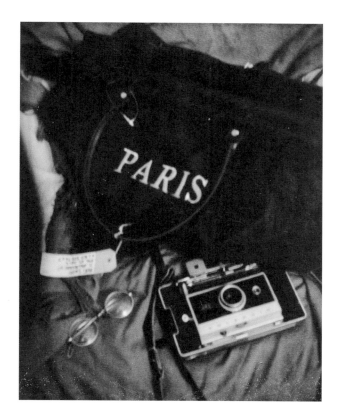

5월 19일

날마다 내가 내 배의 선장이고 배가 계속 나아갈 수 있도록
유지된다는 게 얼마나 다행인지 되새긴다.

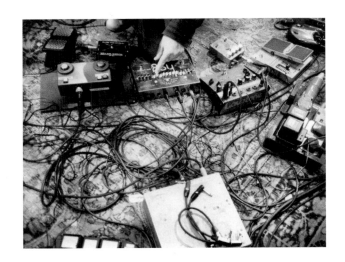

5월 20일

울림을 통제하는 풋페달. 귀에 거슬리는 계절풍, 불협화음
이 울려퍼지는 대성당, 우는 심장의 소리.

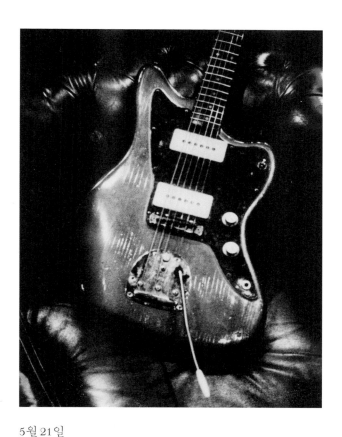

5월 21일

케빈 실즈의 펜더 재즈마스터 기타. 케빈 실즈는 이날 태어나
서 귀가 먹먹할 정도로 아름다운 연주를 하는 밴드, 마이 블
러디 밸런타인을 결성했다.

5월 22일

생일 축하해요, 스티븐 세브링. 직관적 선지자.

5월 23일

오데사에서 태어난 안나 아흐마토바는 러시아에서 가장 독보적이고 용감한 시인이었다. 스탈린 치하에서 작품활동을 금지당했고 주변 사람들이 죽음의 숙청을 당했으나 아흐마토바는 굴하지 않고 사람들을 사로잡은 공포를 기록했다. 시련의 중심에서 쓴 아름다운 시에는 열정적이고 헌신적인 사랑에 대한 충족되지 않는 욕망도 결성했다.

5월 24일

뉴욕시, 1971년. 가면의 대가에게 경의를 표하며 가면을 써 봄. 생일 축하해요, 밥 딜런.

have you seen
dylans dog
its got wings
it can fly
if you speak
of it to him
its the only time
dylan
cant look you in the eye

have you held dylans snake
it rattles/like a toy
it coils in his hand
it sleeps in the ~~bed~~
dylans bed
its the only one
sleeps near his head

have you pressed
to your ~~ear~~ face
dylans bird dylans bird
it rolls on the ground
it sings dylans songs
its the one
who can hum like dylan hums

have you seen
dylans dog
its got wings
it can fly
when it lands
like a clown
its the only thing allowed
look him in the eye

goodnight irene.

he sleeps in the grass
he's the only one
is/who out
when dylan comes

it rests on dylans hip
it drops on dylans ground
it rolls with him
its the only one
who can hum when dylan hums

it trembles with him

it rests in dylans hump
it trembles inside of him
it drops upon the ground
its the only one
who can hum when dylan hums

5월 25일

1971년 봄 첼시 호텔에서 샘 셰퍼드와 나는 밥 딜런의 꿈을 꾸었다. 그날 오후에 나는 「도그 드림Dog Dream」의 가사를 썼다. 딜런의 자장가.

5월 26일

뉴욕시, 1976년. 이날이 생일인 피아니스트 리처드 솔, 화가 칼 아펠슈니트와 같이 6번가를 걸으며. 재능 있는 두 남자가 며칠을 사이에 두고 너무나 젊은 나이에 세상을 떠났다. 패티 스미스 그룹의 공동 창설자이자 타의 추종을 불허하는 반주자이자 소중한 친구로서 리처드는 늘 우리 곁에 있을 것이다.

5월 27일

카우보이와 치자꽃, 「파워 오브 도그」.

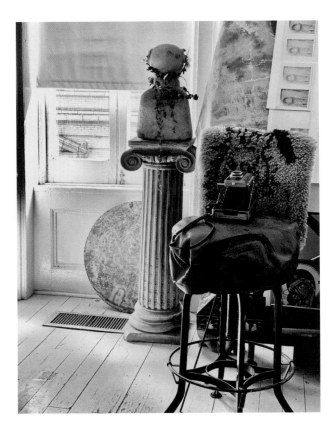

5월 28일

내 작업 공간 한구석. 뉴욕의 빛이 흡족하다.

5월 29일

회색 케이스 안에 조용한 남자, 열성적 음악가이자 작가 토
니 '리틀 선' 글로버의 하모니카가 들어 있다. 안에는 '바람
샘'이라고 쓴 누렇게 바랜 종이쪽지도 같이 들어 있다. 그의
아내가 나에게 선물한 것으로 세 겹의 사랑을 받았다.

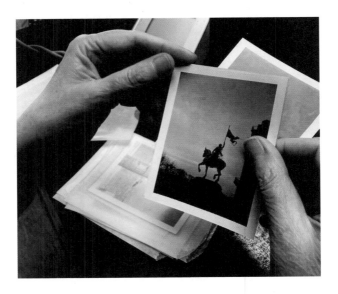

5월 30일

전몰장병추모일에 군인들의 희생을 기린다. 루앙에는 프랑스를 구하기 위해 싸운 시골 소녀의 유해가 흩어져 있다. 베르됭에는 흰 십자가가 바다를 이룬다. 십자가 하나하나가 한때 전쟁터를 달리는 소년이었던 군인을 기념한다.

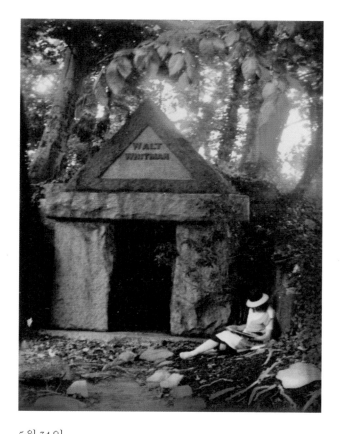

5월 31일

제시가 뉴저지 캠든 할리 묘지에서 『풀잎』을 읽는다. 월트 휘트
먼은 우리 안에 있는 대중의 도래를 알리며, 미래 세대의 젊은
시인들에게 사랑과 격려를 투사했다.

6월

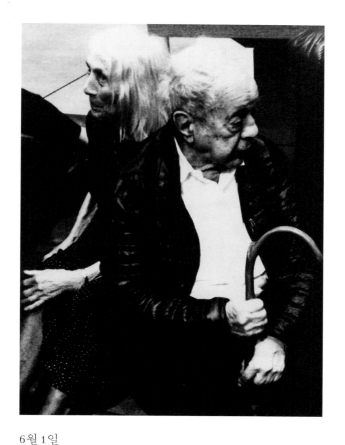

6월 1일

화가 준 리프, '생각은 무한하다'라는 제목의 자신의 휘트니 미술관 전시회에서. 남편인 사진작가 로버트 프랭크와 함께. 서로 매우 독립적이지만 그래도 한마음이다.

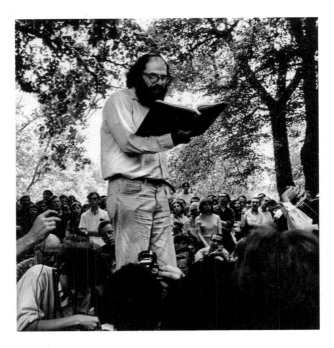

6월 2일

앨런 긴즈버그, 1966년 워싱턴스퀘어파크에서. 시를 빵처럼 나
누어준다.

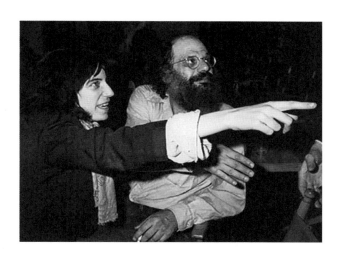

6월 3일

위대한 시인이자 활동가이자 친구를 그의 생일에 기념한다.

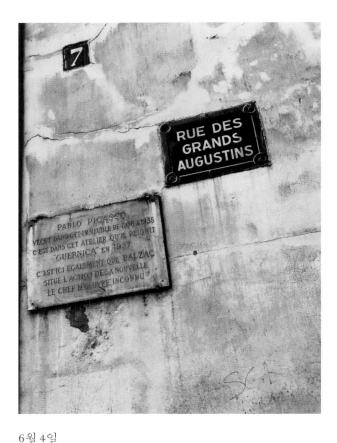

6월 4일

1937년 6월 4일, 파블로 피카소는 그랑오귀스탱가 7번지에
있는 아틀리에에서 「게르니카Guernica」를 완성했다. 전쟁, 파
시즘, 그로 인한 비인간성에 항의하는 걸작.

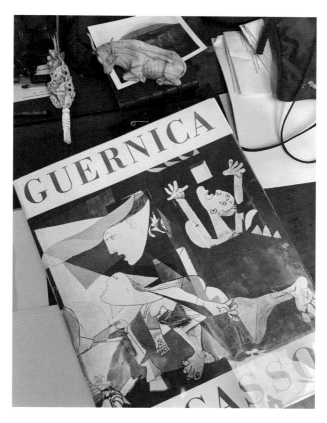

6월 5일

프랑코가 지시한 공습으로 바스크 지방에 있는 마을 게르니
카가 몇 시간 만에 완전히 파괴되었다. 피카소는 그 사건을
접하고 35일 동안 작업에 몰두해 이 그림을 그렸다. 예술과
전쟁은 평생 소고해야 할 주제이다.

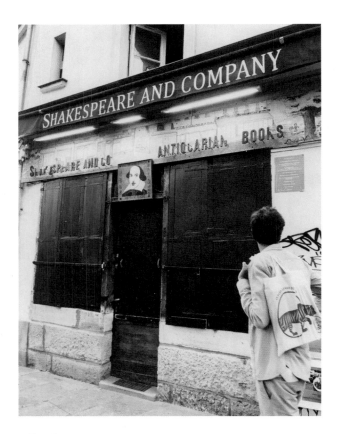

6월 6일

파리 좌안, 센강과 노트르담대성당에서 아주 가까운 곳에
70년 동안 작가와 독서가들의 사랑을 받은 소중한 서점이 있다.
서점 안에는 지친 시인들에게 내어주는 간이침대도 몇 개 있다.

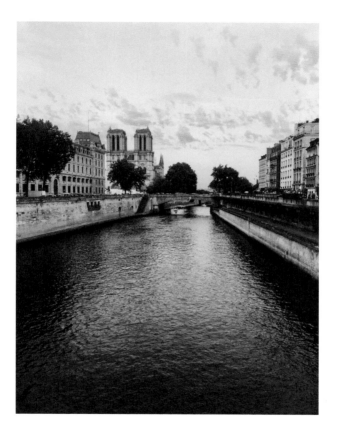

6월 7일

파리의 심장을 관통하며 센강이 흐른다. 예술가, 연인, 불탄
성당의 잔해가 물살 위에 비친다.

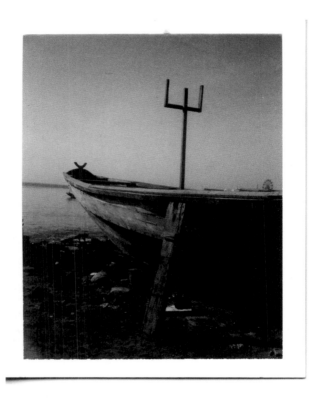

6월 8일

한 소년이 배를 만들고 있다. 나미비아 디아스 포인트.

6월 9일

바졸리로재 요트를 타고, 산후안에서. 쌍둥이자리 남자가
꿈을 꾼다.

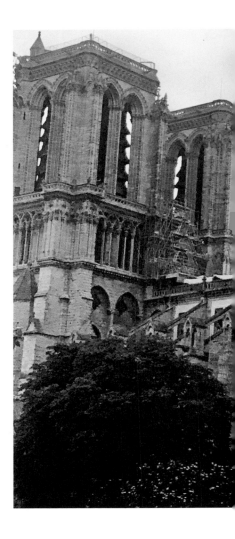

6월 10일
슬픔에 잠긴 건물,
노트르담대성당.
2019년 6월.

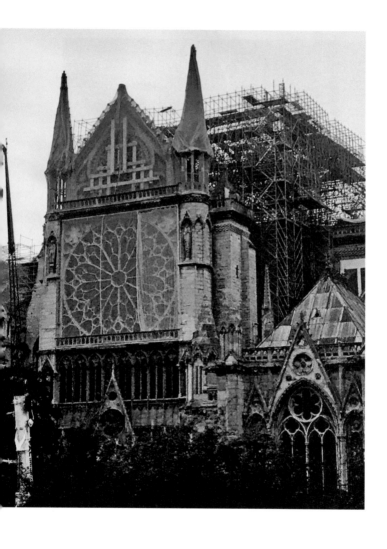

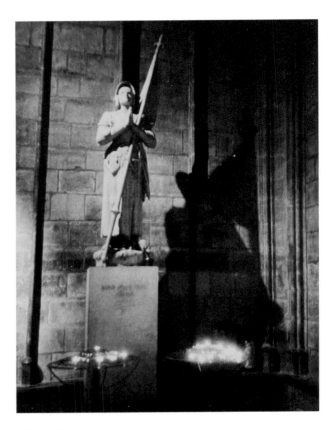

6월 11일

성당 내부에 잔 다르크 조각상이 있다.

잔 다르크 본인과 달리 이 조각상은 불길에서 살아남았으려
나 하는 생각이 자꾸 든다.

6월 12일

생제르맹데프레수도원에 망자를 기리며 켜놓은 촛불.

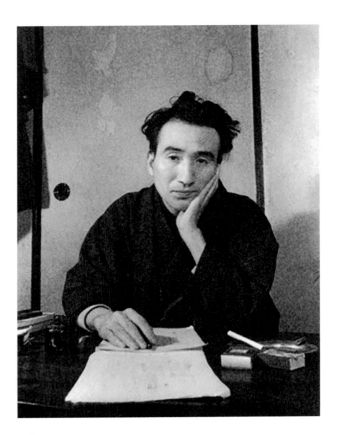

6월 13일

위대한 일본 소설가 다자이 오사무는 자신을 귀족 부랑자로
칭했지만 글을 쓸 때는 금식하는 필경사처럼 인내하며 썼다.
그는 스스로 목숨을 끊었고, 그의 영혼이 『인간 실격』의 책
장 위에서 가물거린다.

6월 14일

만세! 만세! 죽느니보다는 글을 쓰는 게 낫다.

6월 15일

세상을 뜬 나의 동생 토드. 토드는 원탁을 좋아했고 우리의
기사였다. 생일 축하해, 소중하고 소중한 사람.

6월 16일

아폴론 흉상. 모스크바 톨스토이의 집.

6월 17일

드레스에 경탄했다. 어디에서 찍었는지는 잊어버렸다.

6월 18일

코트 걸이. 파리 벨아미 호텔.

6월 19일

오늘은 노예해방기념일인 준틴스Juneteenth. 흥겨운 축하의 날에 비인간적인 노예제 아래에서 고통받은 사람들 또한 엄숙하게 기억되길.

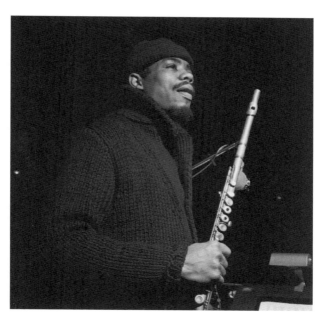

6월 20일

에릭 돌피의 음악은 다면적이고 매혹적이었다. 그는 너무 일찍 우리 곁을 떠났다. 젊은 선지자들이 종종 그렇듯이.

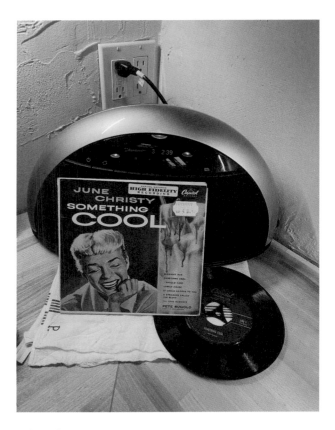

6월 21일

하짓날 세상을 떠난 금발에 실크처럼 부드러운 준 크리스티의
「섬싱 쿨Something Cool」을 들으며.

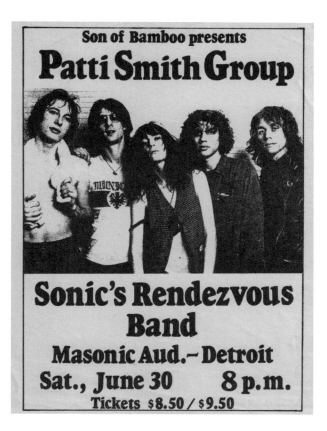

Son of Bamboo presents
Patti Smith Group

Sonic's Rendezvous Band
Masonic Aud. – Detroit
Sat., June 30 8 p.m.
Tickets $8.50 / $9.50

6월 22일

약간 낡은 이 전단지는 잊지 못할 공연을 광고하고 있다. 우리 밴드와 프레드의 소닉스 랑데부가 함께했다. 우리의 앰프가 크게 울렸다. 프레드, 리처드, 아이번 크랄이 살아 있었고 무엇이든 가능할 것 같았다.

6월 23일

언덕 위에서 책 한 권을 손에 들고 다리를 꼬고 앉은 제임스 조이스 동상이 취리히의 고요한 플룬테른 묘지 가족 묘역을 내려다본다.

6월 24일

『하이디』를 쓰는 요하나 슈피리를 생각했다. 조이스, 다다이즘의 탄생, 카바레 볼테르를 생각했다. 크리스마스에 내린 눈 속으로 죽음을 향해 곧장 걸어가는 로베르트 발저를 생각했다.

6월 25일

베로나의 거리를 어슬렁이며 걷는 제시.

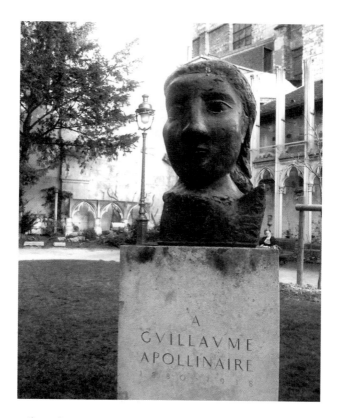

6월 26일

파리 생제르맹데프레. 진정한 현대 시인 기욤 아폴리네르는
1918년 스페인독감 유행 때 세상을 떴다. 1959년 피카소는
시인을 기리기 위해 사진작가 도라 마르의 두상을 제작했다.
아폴리네르의 얼굴이 이 멋진 두상의 청동 표면으로 변환되
었다.

6월 27일

로마에서 우리 딸. 자족적이고 초연한 모습이지만 기후활동
가로서 자연의 긴급한 요구에 깊이 연결되어 있다. 생일 축
하해, 제시 패리스 스미스.

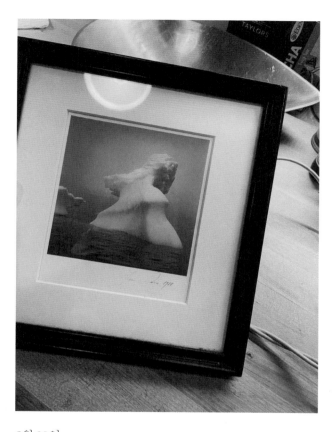

6월 28일

이날 태어난 사진작가 린 데이비스가 장엄한 얼음 흉상 사진을 선물해줬다. 불분명해서 비극적인 자연의 일면.

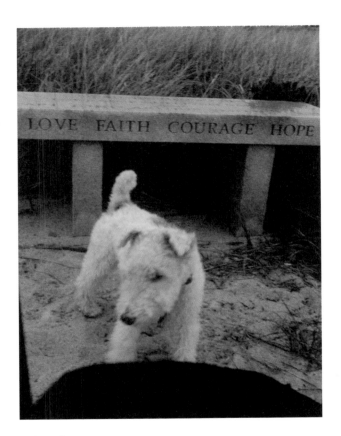

6월 29일

스노위Snowy. 위에 적힌 모든 자질을 지녔던 개.

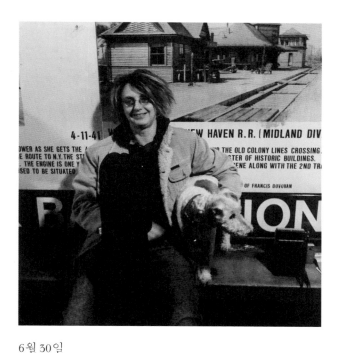

6월 30일

제시의 대모, 예술가 패티 허드슨. 한없는 선함이 웃음에 나타난다. 생일 축하해, 패티. 너의 눈 같은 Snowy 영혼을 사랑해.

7월

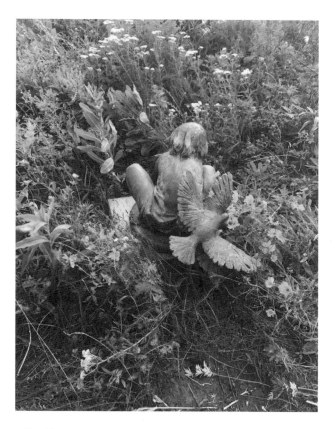

7월 1일

제멋대로 내버려둔 내 정원에서는 모든 것이 야생이다.

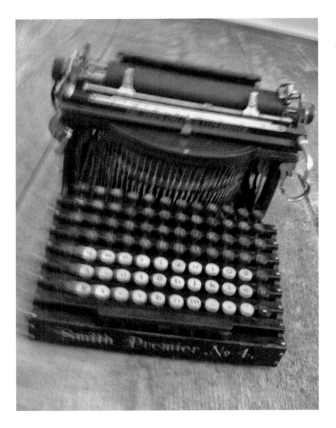

7월 2일

헤르만 헤세의 생일을 기억하며. 헤세는 걸작 『유리알 유희』
를 이 스미스 프리미어 4호 타자기로 썼다.

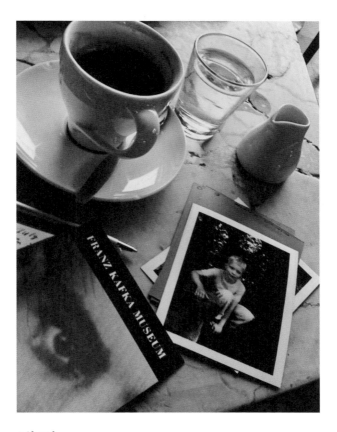

7월 3일

프라하 카를교 옆에 있는 카페. 프란츠 카프카의 생일에 작가가 나오는 자각몽을 꾸다.

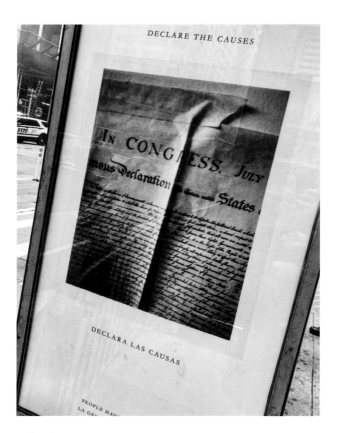

7월 4일

뉴욕시 거리에서 작품을 전시할 자유를 축하하며—1776년
7월 4일 채택된 독립선언문의 일부를 찍은 플라로이드 사진.

7월 5일

남동생의 해군 깃발. 동생이 묶어놓은 그대로 동생을 기억하
며 남아 있을 것이다.

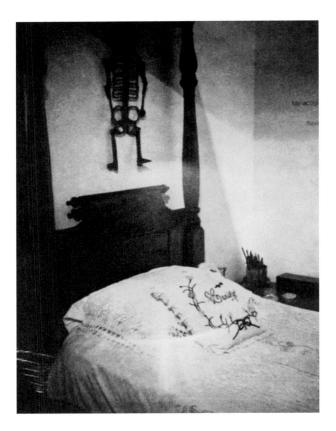

7월 6일

프리다 칼로의 생일. 프리다는 침대에서 지내야 할 때가 많
았지만 혁명적 정신을 잠재울 수는 없었다.

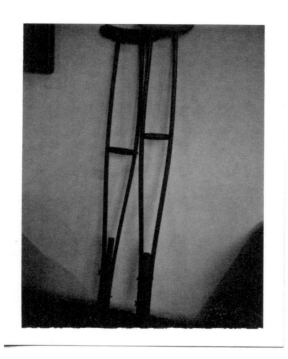

7월 7일

멕시코시티 코요아칸에 있는 카사아술. 프리다의 목발. 프리다가 딛는 땅은 진동을 일으켰다.

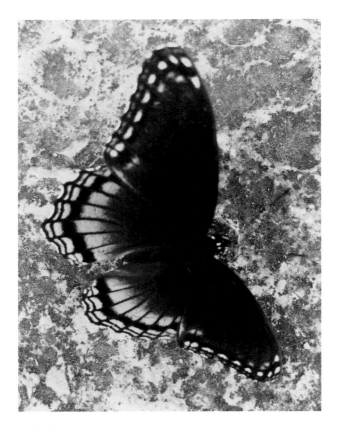

7월 8일

리메니티스 아르테미스 아스티아낙스Limenitis arthemis astyanax.
켄터키 미들랜드에서 죽어가고 있다.

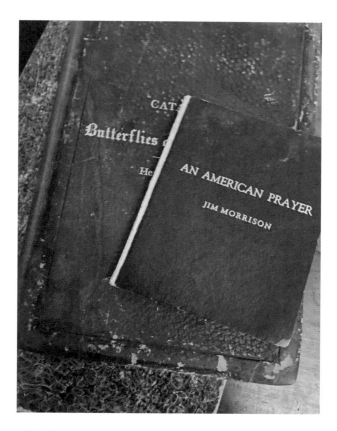

7월 9일

우리가 존재한다는 것을 아나?
　　　　—짐 모리슨
나비의 비명, 파리에서 침묵당하다. 1971년 7월.

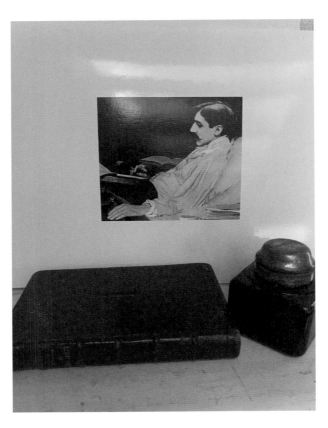

7월 10일

마르셀 프루스트는 병상에서 손으로 직접 쓴 수천 페이지의 책으로 기억에 형태를 부여했다.

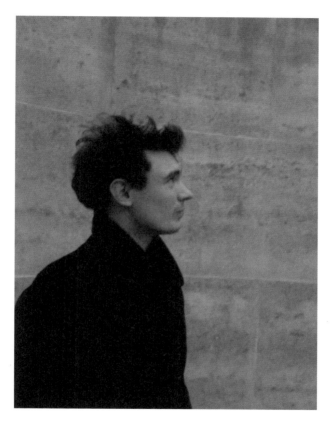

7월 11일

잃어버린 시간의 수수께끼를 푸는 젊은 프랑스인 탐정.

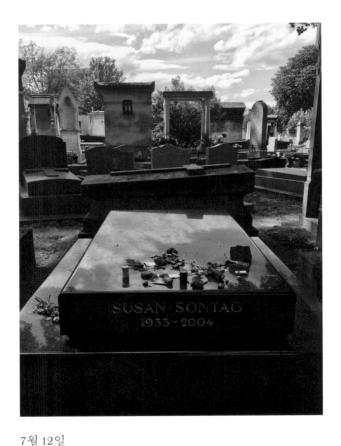

7월 12일

몽파르나스 묘지에 있는 수전 손택의 묘. 반들거리는 묘비
표면에 나무와 하늘이 비친다.

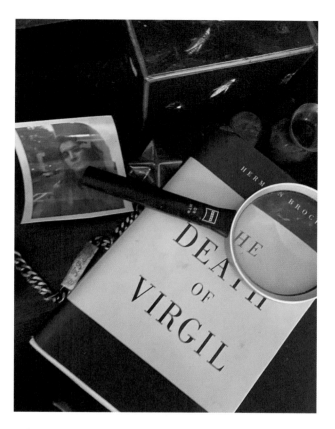

7월 13일

수전은 방대하고 잘 정리된 서재를 갖추고 있었다. 오스트리
아 문학을 읽어보라면서 나를 요제프 로트, 로베르트 무질,
토마스 베른하르트, 헤르만 브로흐가 꽂힌 책장으로 데려갔
다. 나는 브로흐를 선택했고 베르길리우스를 불러내는 브로
흐의 마법에 행복하게 빠져들었다.

7월 14일

1916년 프랑스혁명기념일에 다다운동의 창시자 후고 발은
이런 선언을 발표했다. "다다는 세계정신이다, 다다는 전당
포다."

7월 15일

호안 미로의 마요르카 화실에 남겨진 고양이가 굶어죽어 미라가 되었다. 무관심과 후회의 불편한 유물.

7월 16일

이날 시성된 성프란치스코가 내 부엌을 굽어본다.

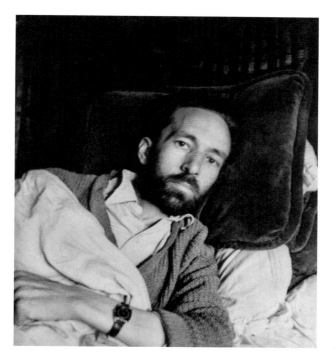

7월 17일

뤼크 디트리히가 제2차세계대전 도중에 찍은 르네 도말의 초상 사진. 신비주의적 작가 도말이 폐병으로 죽기 며칠 전이었다. 도말의 원고 『마운트 아날로그』는 미완성으로 남았지만 그가 마지막으로 쓴 문장들에는 굴레를 벗고 달려나가는 정신이 담겨 있다.

7월 18일

넬슨 롤리랄라 만델라. 젊을 때 권투 선수였던 그가 화합의 목소리, 사랑의 목소리인 '마디바Madiba'로 일어섰다.

7월 19일

모스크바 승리 광장. 블라디미르 마야콥스키의 생일에 그의
작품을 생각한다. 시인의 태도와 깡패의 태도 둘 다 지녔던
사람. 우리에게 자기 자신만큼 혁명적인 시를 선물했다.

7월 20일

「블레이드 러너」에서 룃허르 하우어르는 안드로이드인 로이 배티의 심장에 자신의 인간성을 불어넣었다. 로이 배티의 능력을 지니고 오리온의 어깨에서 날아오르며 우리 인간들이 믿지 않으려 하는 것을 보는 그를 추모한다.

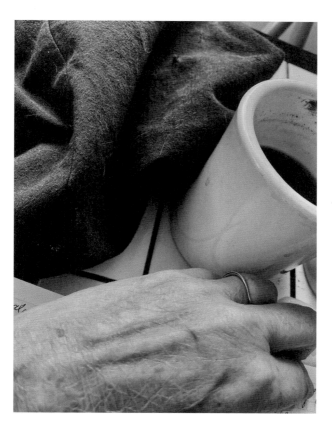

7월 21일
투쟁.

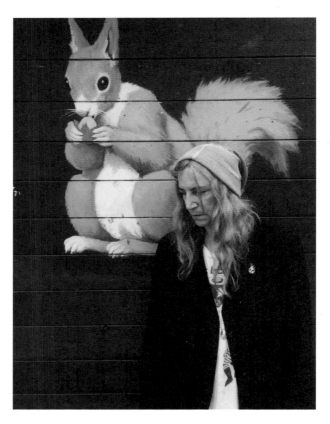

7월 22일

체코공화국 트루트노프. 가끔은 세상이 미친 것 같다.

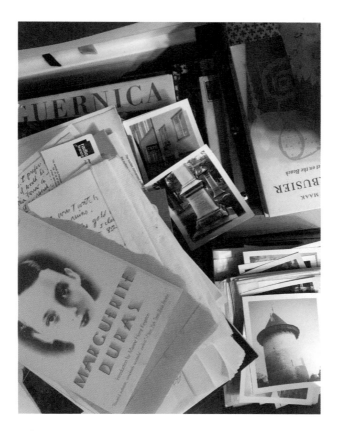

7월 23일

생각할 것이 많다.

7월 24일

미야기현에 있는 지겐지慈眼寺. 『라쇼몽』을 쓴 위대한 일본 작가 아쿠타가와 류노스케에게 경의를 표하며 향에 불을 붙인다. 그는 광기를 두려워하며, 평온을 갈구하며, 이날 스스로 목숨을 끊었다.

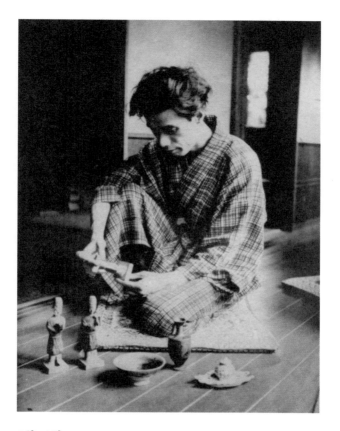

7월 25일

연기가 하늘로 올라갈 때 아쿠타가와가 자신의 성물을 들여
다보는 모습을 떠올린다. 단어가 고대의 주문처럼 퍼진다.

7월 26일

켄터키에 있는 샘의 애디론댁 의자. 우리는 여기에서 커피를
마시거나, 글에 관해 이야기를 나누거나, 아니면 그냥 말없
이 편안하게 일몰을 보았다.

7월 27일

그가 세상을 뜬 날, 샘 셰퍼드의 카우보이모자.

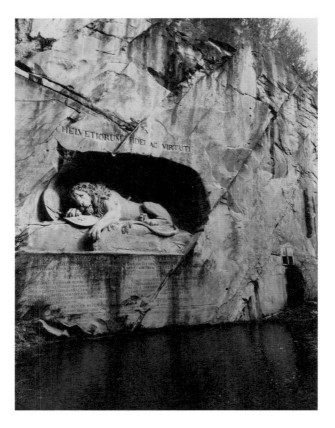

7월 28일

루체른의 사자상. 치명적 상처를 입고, 자긍심을 꿈처럼 되
새긴다.

7월 29일

뉴저지 만투아, 1982년. 나의 아버지는 삶은 골프와 같다고
말하고는 했다. 클럽을 던져버리고 싶을 때 버디나 홀인원의
행운이 찾아와 다시 뛰어들게 된다고. 생일 축하해요, 아빠.
독수리eagle가 많이 찾아오길.

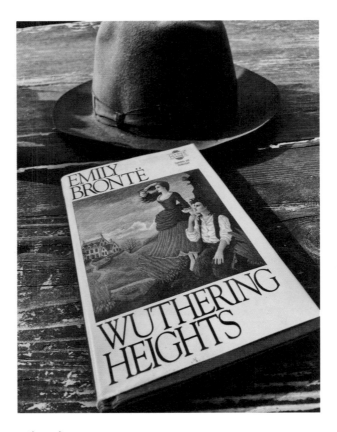

7월 30일

에밀리 브론테는 자신의 흔들리는 영혼을 닮은 작품을 썼고,
충직한 마스티프 개 키퍼와 함께 헤매던 황무지에 출몰하는
유령들을 불멸의 존재로 만들었다.

7월 31일

나의 야생의 정원. 어디에나 생명이 있다.

8월

8월 1일

짐 캐럴의 침대. 그의 생일에 시인이자 음악가인 그를 기억
한다. 허먼 멜빌도 제리 가르시아도 이날 태어났다. 아름다
운 몽상가들.

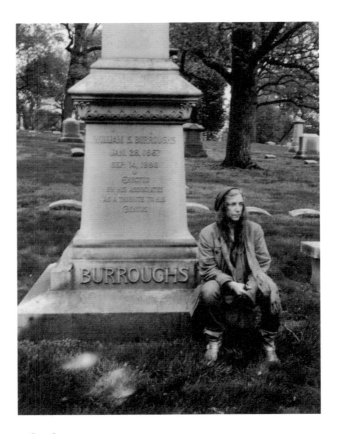

8월 2일

세인트루이스에 있는 벨폰테인 묘지. 비트 제너레이션의 사
랑을 받는, 악명 높은 아버지의 소박한 묘석이 그의 할아버
지이자 덧셈 기계의 발명자이며 그와 이름이 같은 윌리엄 시
워드 버로스의 기념비 옆에 있다.

8월 3일

노스런던 웬트워스 플레이스. 존 키츠가 아파 누워 있던 침대. 공기 중에 그가 결핵에 시달리던 밤의 빛나는 먼지들이 떠다니는 듯하다.

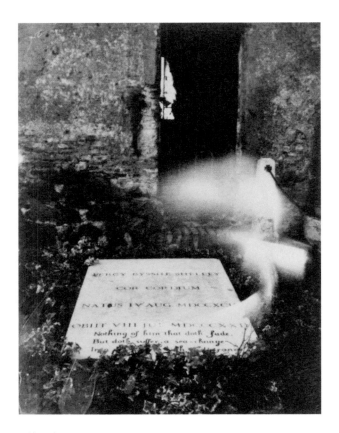

8월 4일

로마에 있는 개신교도 묘지, 키츠의 무덤과 멀지 않은 곳에
시인 퍼시 비시 셸리가 잠들어 있다. 셸리가 태어난 날 아침
렌즈의 초점을 맞출 때 잠들지 못한 그의 영혼이 떠올라 프
레임 안으로 들어온 듯했다.

8월 5일

이날 태어난 우리 아들 잭슨 프레더릭 스미스. 우리 가족의
수호자이자 기쁨.

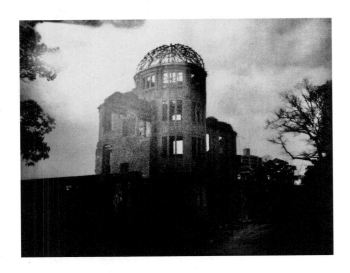

8월 6일

유령 같은 목격자—원폭 돔. 제2차세계대전 끝 무렵 히로시
마에 투하된 원자폭탄을 버텨낸 유일한 건물. 목소리가 합창
처럼 울려퍼진다. 인류를 기억하라, 나머지는 모두 먼지일 뿐.

BOMB

Budger of history Brake of time You Bomb
Toy of universe Grandest of all snatched-sky I cannot hate you
Do I hate the mischievous thunderbolt the jawbone of an ass
The bumpy club of One Million B.C. the mace the flail the axe
Catapult Da Vinci tomahawk Cochise flintlock Kidd dagger Rathbone
Ah and the sad desperate gun of Verlaine Pushkin Dillinger Bogart
And hath not St. Michael a burning sword St. George a lance David a sling
Bomb you are as cruel as man makes you and you're no crueler than cancer
All man hates you they'd rather die by car-crash lightning drowning
Falling off a roof electric-chair heart-attack old age old age O Bomb
They'd rather die by anything but you Death's finger is free-lance
Not up to man whether you boom or not Death has long since distributed its
categorical blue I sing thee Bomb Death's extravagance Death's jubilee
Gem of Death's supremest blue The flyer will crash his death will differ
with the climber who'll fall To die by cobra is not to die by bad pork
Some die by swamp some by sea and some by the bushy-haired man in the night
O there are deaths like witches of Arc Scarey deaths like Boris Karloff
No-feeling deaths like birth-death sadless deaths like old pain Bowery
Abandoned deaths like Capital Punishment stately deaths like senators
And unthinkable deaths like Harpo Marx girls on Vogue covers my own
I do not know just how horrible Bombdeath is I can only imagine
Yet no other death I know has so laughable a preview I scope
a city New York City streaming starkeyed subway shelter
Scores and scores A fumble of humanity High heels bend
Hats whelming away Youth forgetting their combs
Ladies not knowing what to do with their shopping bags
Unperturbed gum machines Yet dangerous 3rd rail
Ritz Brothers from the Bronx caught in the A train
The smiling Schenley poster will always smile
Impish Death Satyr Bomb Bombdeath
Turtles exploding over Istanbul
The jaguar's flying foot
soon to sink in arctic snow
Penguins plunged against the Sphinx
The top of the Empire State
arrowed in a broccoli field in Sicily
Eiffel shaped like a C in Magnolia Gardens
St. Sophia peeling over Sudan
O athletic Death Sportive Bomb
The temples of ancient times
their grand ruin ceased
Electrons Protons Neutrons
gathering Hesperean hair
walking the dolorous golf of Arcady
joining marble helmsmen
entering the final amphitheater
with a hymnody feeling of all Troys
heralding cypressean torches
racing plumes and banners
and yet knowing Homer with a step of grace

8월 7일

그레고리 코르소는 비트 작가들 중 가장 젊고 가장 도발적이었다. 폭탄을 칭송하듯 비웃는 긴 시가 논란을 일으켰고 종종 오해됐다. 그레고리를 비롯한 그 세대 최고 지성들이 종종 그랬듯이.

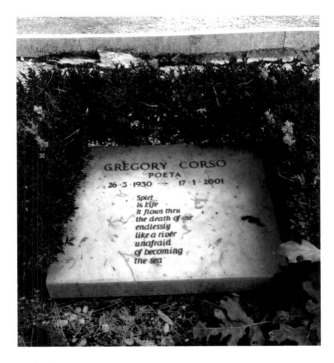

8월 8일

그레고리는 낭만주의 시인들을 좋아했고 죽어서는 셸리의 발치에 묻혔다. 그레고리의 장난기 넘치는 태도를 업보처럼 따르듯 묘석에 정신spirit이라는 단어가 잘못 쓰여 있다.

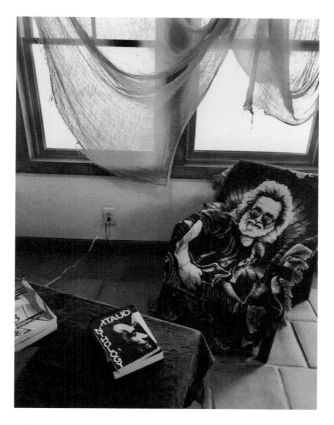

8월 9일

제리 가르시아가 세상을 뜬 날, 내가 가장 좋아하는 의자에 앉아 그레이트풀 데드의 음악을 듣는다. **내다봐, 어떤 창으로든, 어떤 아침이든, 어떤 저녁이든, 어떤 날이든.**

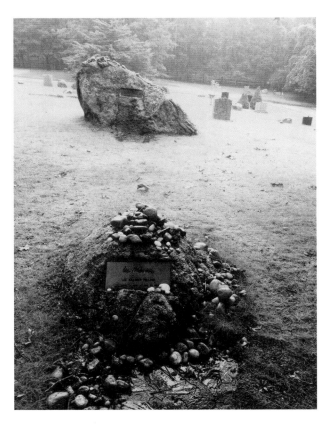

8월 10일

추상표현주의 화가 리 크래스너는 뉴욕 스프링스에 있는 그
린리버 묘지에 묻혔다. 오래전 스프링스에서 크래스너의 남편
잭슨 폴록이 조각 재료가 될 만한 큼직한 돌을 파냈었다. 그
돌이 크래스너가 묻힌 자리를 표시하고 있다. 완벽한 결합.

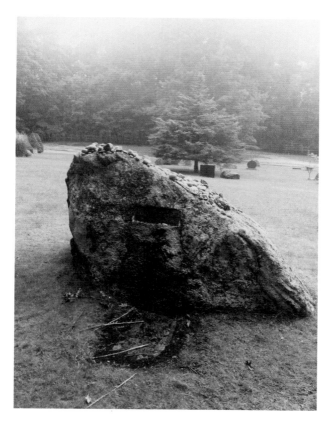

8월 11일

폴록의 못자리를 표시하는 이 거대한 바위는 크래스너가 골랐다. 폴록은 20세기의 가장 중요한 화가 중 한 사람이다. 바위 위에 이끼와 지의류가 흩뿌려 있다. 폴록의 격렬한 작업 과정에서 생겨난 물감 방울과 촉수 형태에 자연이 경의를 표하듯.

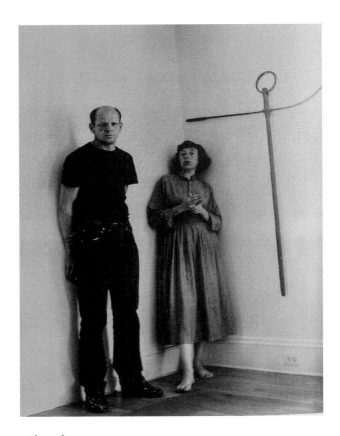

8월 12일

한스 나무트가 찍은 잭슨 폴록과 리 크래스너의 사진. 남편
이 나에게 선물했다. 미시간에 있는 우리집 부엌에 걸려 있
던 이 사진이 우리의 길잡이였다.

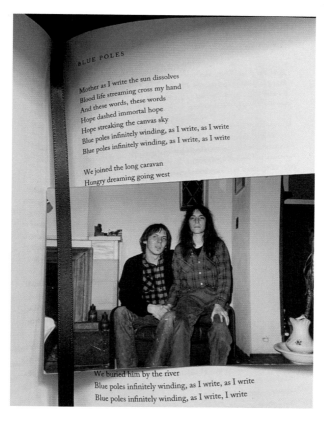

BLUE POLES

Mother as I write the sun dissolves
Blood life streaming cross my hand
And these words, these words
Hope dashed immortal hope
Hope streaking the canvas sky
Blue poles infinitely winding, as I write, as I write
Blue poles infinitely winding, as I write, as I write

We joined the long caravan
Hungry dreaming going west

We buried him by the river
Blue poles infinitely winding, as I write, as I write
Blue poles infinitely winding, as I write, I write

8월 13일

내 노래 「블루 폴스Blue Poles」의 제목은 폴록의 최고 걸작 중
하나에서 따왔다. 대공황 시기 어려운 삶에 관해 이야기하는
곡이자 크래스너와 폴록, 그리고 아마도 우리의 개인적 분투
에 대한 은유이기도 하다.

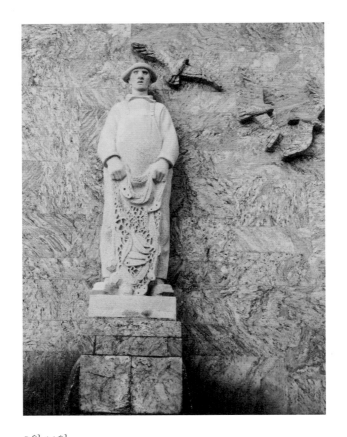

8월 14일

그물을 들고 있는 미천한 어부의 조상이 갈매기에 둘러싸여
오슬로 시청 앞에 서 있다.

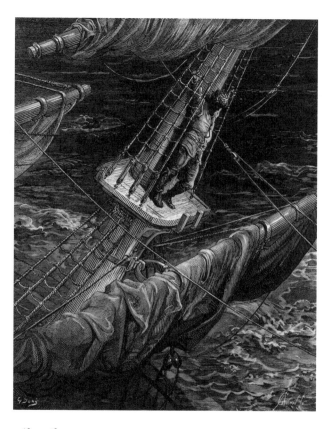

8월 15일

귀스타브 도레는 선지적 시인 새뮤얼 콜리지의 걸작『노수부
의 노래』에 삽화를 그렸다. 이 시는 길조인 알바트로스를 화
살로 쏘아 떨어뜨리고 저주를 받은 선원의 시련을 들려준다.

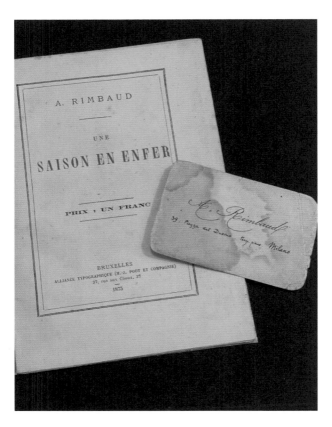

8월 16일

1873년 8월, 아르튀르 랭보는 자기 자신의 악령과 싸우며
『지옥에서 보낸 한철』을 완성했다. 랭보가 자비로 출판한
초판과 딱 세 장만 현존하는 랭보의 명함이다.

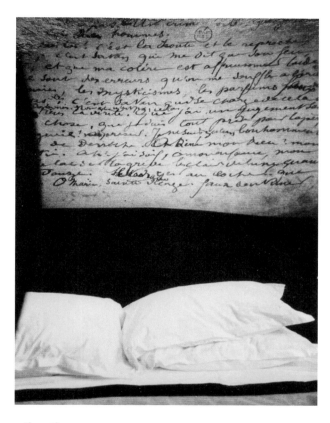

8월 17일

르 파빌리온 드 라 렌 호텔에 묵으면 랭보의 원고 아래에서
꿈을 꿀 수 있다. 경이로우면서 지독한 단어들을 이루는 곡
선을 따라가보는 이상하고 매혹적인 경험.

8월 18일

이니드 스타키는 탁월한 아일랜드 학자로 랭보 전기를 썼다.
처음으로 동아프리카에서 랭보의 행적을 추적하고 너무 짧
았던 그의 삶의 신화적 분위기를 포착했다. 이니드 스타키의
생일에, 끈질긴 연구의 결실이 젊은 독자였던 나에게 얼마나
큰 의미였는지 떠올린다.

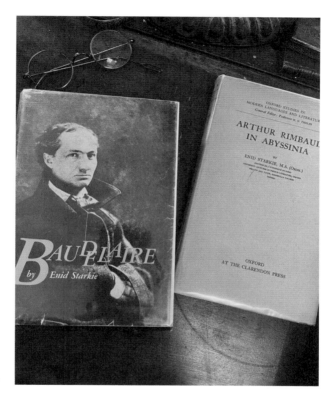

8월 19일

이니드 스타키가 쓴 소중한 책 두 권. 1973년 여름 스트랜드 서점 지하실에서 일할 때 먼지투성이 서가에서 이 책들을 발견했다.

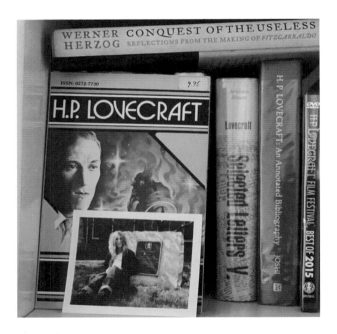

8월 20일

우주적 공포의 아버지 H. P. 러브크래프트가 이날 태어났다.
가난에 시달리며 그늘 속에서 생을 마감한 복잡하고 뒤틀린
천재였다. 그는 어두운 피해망상에 시달렸지만, 그가 쓴 크툴
루 신화는 다른 세계를 찾는 여러 세대의 SF 작가들을 사로
잡고 그들에게 영감을 주었다.

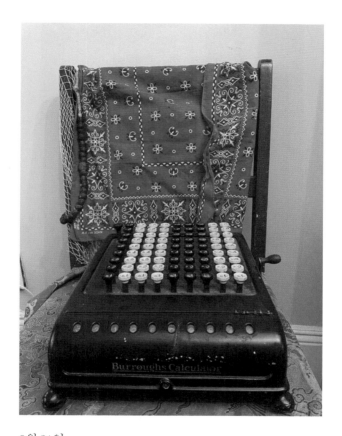

8월 21일

1888년 8월 21일에 특허를 받은 버로스 계산기. 발명가의
손자 윌리엄의 낡은 반다나가 곁에 걸려 있다.

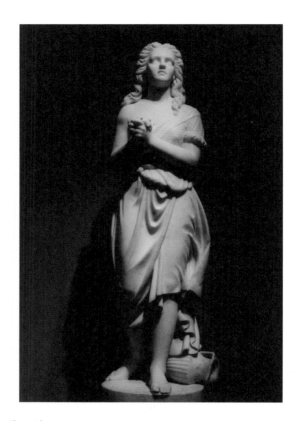

8월 22일

이집트 노예 하갈의 가슴 아픈 조각상. 유명한 흑인 조각가 에드모니아 루이스의 작품이다. 하갈은 아들 이스마엘과 함께 부당하게 사막으로 추방당했다. 하갈이 하느님에게 호소하여 천사가 물가로 인도했다. 신에게 복종하여 자신을 드높였다.

8월 23일
마이클 스타이프가 찍은 잠의 이미지.
편히 잠들길, 리버 피닉스.
1970년 8월 23일~1993년 10월 31일.

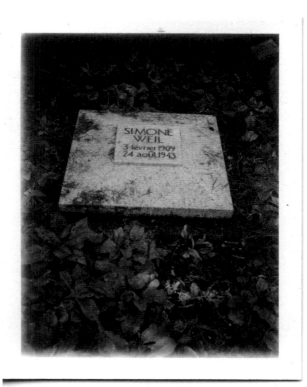

8월 24일

프랑스 철학자이자 사회운동가 시몬 베유는 진리의 핵심을
추구한 신비한 존재였다. 종교 박해 때문에 사랑하는 프랑스
를 떠났고, 결핵을 앓다가 잉글랜드 애시퍼드에서 사망했다.
알베르 카뮈가 베유를 칭송하며 『중력과 은총』과 『노동 조건
La condition ouvrière』 등 베유의 초월적인 작품들을 출간해 그가
역사 속으로 잊히는 것을 막았다.

8월 25일

라로슈앙아르덴. 길이 만들어졌다. 호기심이 생겨 우리는
가사 한 줄을 주머니에 넣고 이 길을 따라갔다. 길 하나는 금
으로 포장되었고, 길 하나는 그냥 길이네.

8월 26일

1970년 이날 지미 헨드릭스가 일렉트릭 레이디 스튜디오를
열었다. 지미는 전 세계의 음악가들과 함께 작곡하고 녹음하
고 협업하고 싶어했다. 소리의 혼돈을 결합해 평화라는 화성
의 언어를 이끌어내려 했다. 가슴 아프게도 지미는 그로부터
3주 뒤에 런던에서 죽었고 자신의 꿈은 미래에 물려주었다.

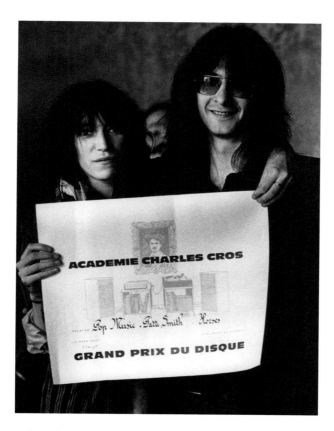

8월 27일

1976년, 일렉트릭 레이디 스튜디오에서 녹음한 『호시스Horses』
가 음반에 주는 프랑스 최고의 상인 그랑프리 뒤 디스크를 수상
했다. 레니 케이와 함께 파리로 가서 자랑스럽게 상을 받았다.

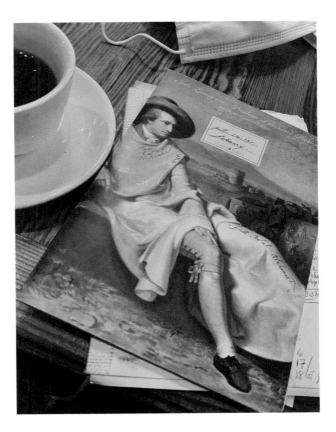

8월 28일

다재다능한 독일 시인 요한 볼프강 폰 괴테의 생일. 괴테는
우리에게 『파우스트』 『젊은 베르테르의 슬픔』 『식물의 변
형The Metamorphosis of Plants』 『색채론』 등을 남겼다. 위대한 작품
은 영감을 주고, 그다음 일은 우리 몫이다.

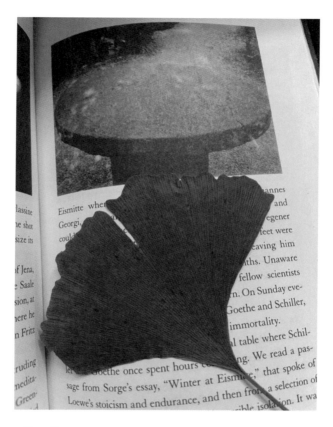

8월 29일

예나에 있는 프리드리히 실러 정원의 소박한 돌 테이블. 이
테이블에 둘러앉아 괴테, 실러, 알렉산더 폰 훔볼트가 철학
적 사상과 우주의 본질에 대한 생각을 나누었다. 은행잎은
그 정원에 있는 나무에서 떨어진 것이다. 괴테가 심은 나무
에서 씨앗이 떨어져 자란 나무라고 한다.

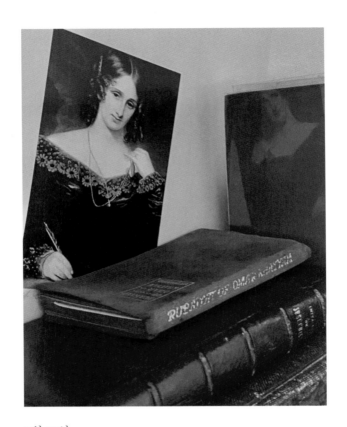

8월 30일

이날 태어난 메리 셸리는 걸작 『프랑켄슈타인』을 열여덟 살에 썼다. 상상력과 당대의 분위기에서 영감을 얻어 문학사상 가장 복잡한 괴물, 콜리지의 시구를 인용하고 자신의 흉측함에 비통해하는 존재를 만들어냈다.

8월 31일

내 책상 위에서 작은 친구들 둘이 어떻게 세상을 다시 하나
로 봉합할지 의논하고 있다.

9월

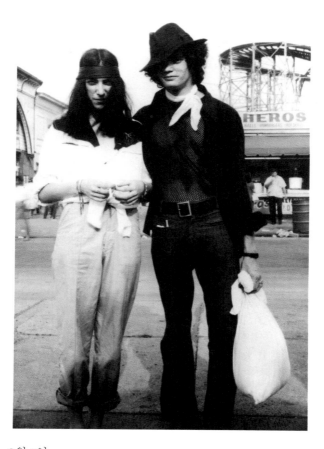

9월 1일

1969년 9월 1일 코니아일랜드. 로버트 메이플소프와 내가
2주년을 맞아 뉴욕시에서 새 삶을 축하했다.

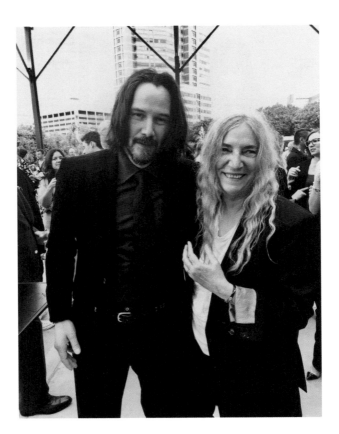

9월 2일

좋은 사람의 생일을 축하하며.

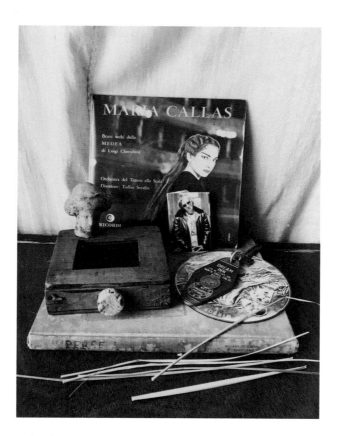

9월 3일

고_故 샌디 펄먼을 위한 정물. 제작자, 작사가, 『이마지노의 온건
한 교리The Soft Doctrines of Imaginos』를 만든 사람. 샌디는 「메데이
아」와 「매트릭스」, 마리아 칼라스, 로큰롤을 좋아했다. 영적
근접성을 찾아내는 대가.

9월 4일

이 가죽 부츠는 손바닥 위에 올려놓을 수 있을 정도로 작은
데 앙토냉 아르토가 신던 신발이다. 심오하고 복잡하고 지대
한 영향을 미친 프랑스의 작가, 시인, 극작가, 배우가 1896년
이날 마르세유에서 태어났다.

living
in a room like any other.
in a room like no other
in this solitary cell
clouded with light
on this bright pavilion
peopled with deep souls
sits a sleeping friend
the burgeoning flowers
The principal
within the hollow
The excitement
of divine sorrow
buds and shoots
still where he sits.
posing as sleeping.
but he is not sleeping
The twisted sheets
hands like vines
extend into shadow
at The foot of the bed
at the comic foot
in the room —
the nerve center
a green chair
by the dresser
a boot of cloth
white sheeting
a dressing gown
at the foot of the bed
a bristling shroud
at The foot of the bed
the comic foot

The Trace that bridge
all these Twilight journey
The white bars
in The room like
nothing
in the comic
Stillness
with his hands all
folded
in this lovely journey
on this lovely morning
beads of laughter
glories
and the vines
all twisting
and the vines
like sheeting
the light staining
the dangling —
at The foot of the bed
Still where he sits
straining
at the foot of the bed
the comic foot
another step
like no other
past the green chair
the dresser
from this room
like any other
the light stained
feet
Toward the twisted sleep
where deep souls walk
in silence

271

9월 5일

아르토는 이브리쉬르센 정신병원 자기 침대 발치에서 죽었다. 이 시는 정신병원에 갇혀 있다가 한없는 자유를 향해 나아간 그의 마지막 순간들을 상상하며 썼다.

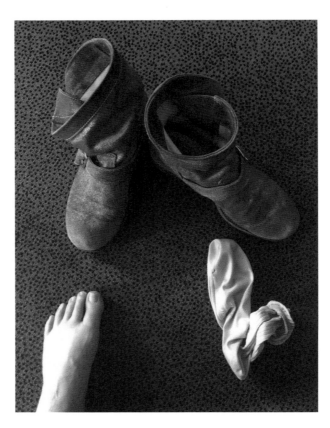

9월 6일

내 낡은 여행용 부츠. 이제 떠날 때가 됐다.

9월 7일

카이로는 내가 여행 준비 할 때를 늘 안다.

9월 8일

위대한 러시아 소설가 레프 톨스토이는 모스크바 외곽 교외에 살았다. 계단 아래에서 위엄 있는 곰이 작은 은접시를 들고 있다. 방문객들이 명함을 남겨두는 곳이다. 톨스토이가 숲에서 돌아다니고 있어 만나지 못하고 돌아갈 때가 많았다.

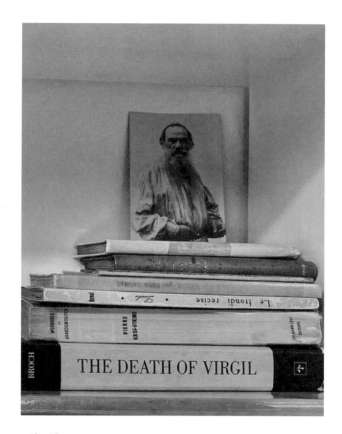

9월 9일

톨스토이의 생일이다. 톨스토이는 우리에게『전쟁과 평화』
『안나 카레니나』『신의 나라는 네 안에 있다』를 남겼다. 기
념비적인 문학작품을 써서 보편적 사랑과 평화주의의 개념
을 각인시켰다.

9월 10일

아버지가 수집한 도자기 새 가운데 비둘기. 헌신과 평화의
상징.

9월 11일

2001년 9월 11일. 남쪽 타워. 혼합 매체, 금.

죽은 사람들을 기억하기 위해 고개를 숙이고, 살아 있는 사
람들을 보듬기 위해 일어선다.

9월 12일

아침의 약속이 있다.

9월 13일

빅 서Big Sur. 우주의 파편.

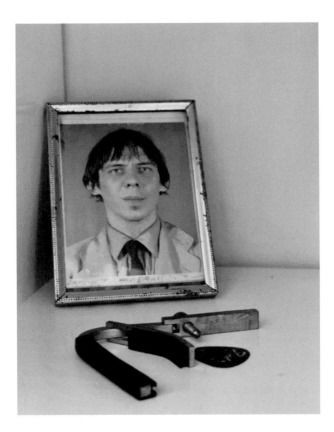

9월 14일

프레드 소닉 스미스.

1948년 9월 14일~1994년 11월 4일.

기억은 음악이다.

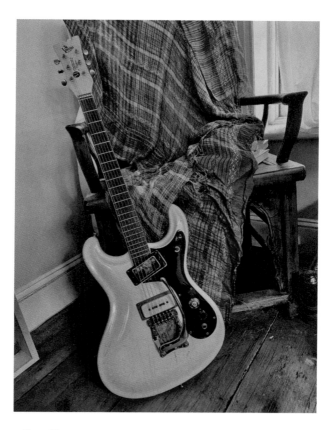

9월 15일

프레드의 모스라이트 기타. 우리의 문화 혁명에 기여한 기타이다. 프레드 말고는 이 기타를 연주한 사람이 없다.

9월 16일

그리스 테살로니키. 모자를 벗어 좋은 사람들에게 경의를.

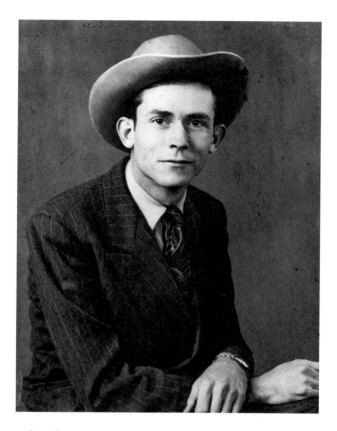

9월 17일

미국 싱어송라이터 행크 윌리엄스는 짧고 격렬했던 삶 동안 55장의 싱글 앨범을 녹음했고 지대한 영향을 미쳤다. 몇 곡만 꼽으라면 「러브식 블루스Lovesick Blues」 「유어 치팅 하트 Your Cheatin' Heart」 「아임 소 론섬 아이 쿠드 크라이I'm So Lonesome I Could Cry」 등이 있다. 생일 축하해요, 행크. 우리가 늘 부르는 노래들을 만들어줘서 고마워요.

9월 18일

천국의 동전이 있다면 지나간 시간에 전화를 걸 텐데.

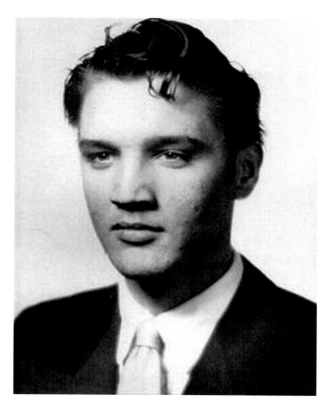

9월 19일

엘비스 에런 프레슬리를 기억하며.

그는 고등학교를 졸업하고 마치 별세계 사람처럼 등장해 빠르게 진화해서 1950년대의 솟구치는 에너지와 문화적 격변의 기틀이 되었다.

9월 20일
브뤼셀 기차역.
이동중일 때의 만족감.
멈춰 있을 때조차도.

9월 21일

리처드 라이트는 『미국의 아들』 『검은 소년Black Boy』 등 미국 인종주의를 비판하는 중대한 책을 쓴 한편 하이쿠도 썼다. 이 시는 추분을 고찰하며 쓴 하이쿠이다.

이 가을 저녁 / 텅 빈 하늘로 가득하네 / 텅 빈 길 하나와.

9월 22일

안나 카리나의 생일에 파리 거리를 걷는다. 매혹적인 배우이자 장뤼크 고다르의 뮤즈. 나는 안나 카리나가 가위를 휘두르는 이미지에 마음을 뺏겼다. 「미치광이 삐에로」에서 카리나가 사용한 무기이다.

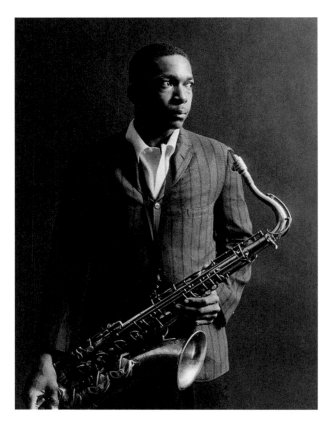

9월 23일

존 콜트레인은 자신의 영적 추구를 담아 곡을 쓰고 발전시켰다. 그의 즉석 연주는 일종의 기도이다. 5부로 이루어진 앨범 『메디테이션스Meditations』는 우리를 천국의 입구로 데려간다. 형태가 없는 것에 형태를 부여하는, 제멋대로이지만 듣기 좋고, 고무적이며 신성한 곡이다.

9월 24일

프레드는 콜트레인을 누구보다 존경해서 테너 색소폰을 익혔다. 우리는 색소폰과 클라리넷으로 함께 즉흥 연주를 하면서 잭슨 폴록의 그림을 해석해보려 했다.

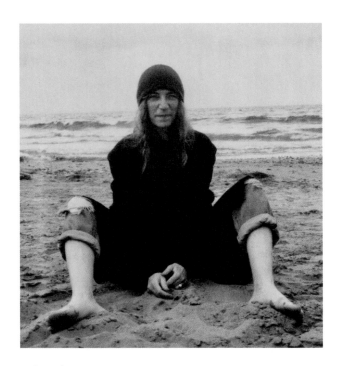

9월 25일

이탈리아 산레모. 피타고라스학파 여행자.

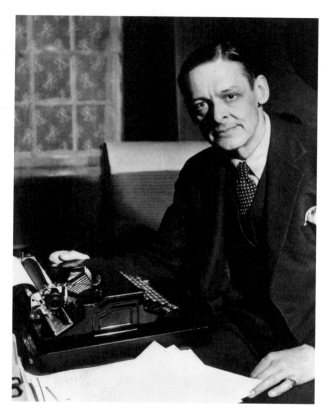

9월 26일

젊을 때 나는 「J. 알프레드 프루프록의 연가」의 한 행에 이상
하게 공명했다. **나는 늙어간다…… 나는 늙어간다…… 나는
바짓단을 접어올려 입을 것이다.** 수십 년 뒤에 나는 행복하게
그런 존재가 되었다. 생일 축하해요, T. S. 엘리엇.

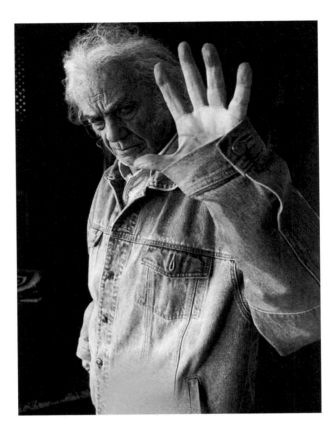

9월 27일

반시인反詩人 니카노르 파라는 수 세대의 시인과 혁명가들에게 영향을 미쳤다. 볼라뇨는 그를 스페인어로 시를 쓰는 현존 시인 가운데 최고로 꼽았다. 행복하게 불경한 시인, 세르반테스상 수상자인 파라는 진정 진지한 것은 우스꽝스러운 것에 깃든다는 철학을 고수하며 103세가 될 때까지 살았다.

9월 28일

어느 가을 아침에 워싱턴스퀘어파크 북쪽에 있는 윌리 기념
정원의 문이 평소와 다르게 잠겨 있지 않은 것을 발견했다.
정원이라기보다는 골목에 가까운 곳이다. 거기 은빛 담쟁이
와 감탕나무로 이뤄진 벽 앞에 미겔 드 세르반테스의 동상이
있었다. 『돈키호테』의 작가이며, 꿈을 꿈꾼 사람.

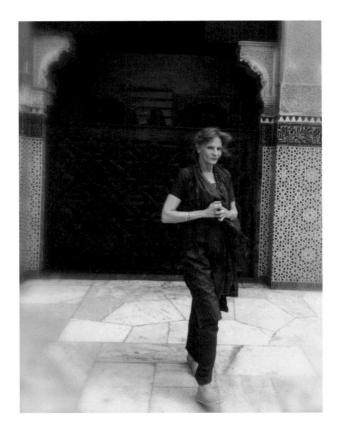

9월 29일

모로코 페즈에서, 타일로 덮인 홀에 새소리가 울려퍼지며 신성한 음악이 별의 언어와 뒤섞였다. 생일 축하해요, 로즈메리 캐럴, 조용한 투사, 충실한 친구.

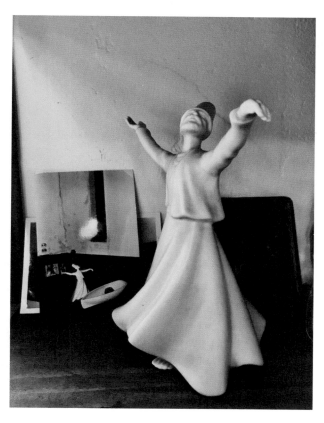

9월 30일

존경받는 수피교도이자 시인인 루미의 조각상은 어머니한
테 받았다. 루미는 삶이란 붙잡음과 놓아줌의 균형이라고 말
했다. 밤에 나는 이 작은 조각상이 빙빙 돌며 조용히 경배를
올리는 상상을 한다.

10월

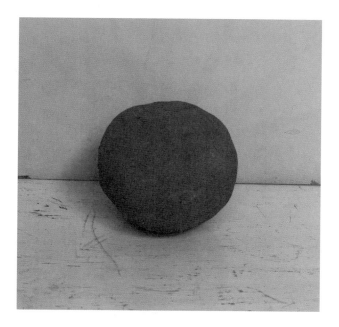

10월 1일

제임스 리 바이어스의 작품「너그러움의 구The Sphere of Generosity」.
찰흙을 뭉쳐 만든 완벽하지 않은 공이 완벽한 정서를 이끌어
낸다.

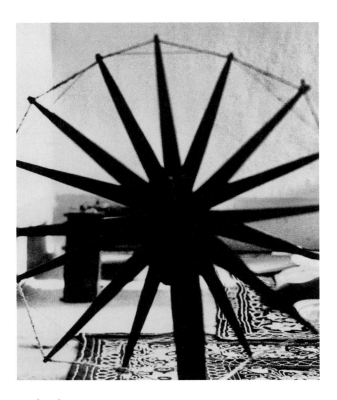

10월 2일

차크라는 고대부터 쓰인 인도 물레를 가리키는데, 인도의 정치적 독립의 상징이 되었고 물레를 돌리는 단순한 동작이 저항 행위가 되었다. "평범한 일상에서 진리와 실용성이 결합하며, 물레는 이런 가능성의 실현이다"라고 간디가 말했다.

10월 3일

자연과 생명체의 수호성인 아시시의 성프란치스코가 1226년 이날 세상을 떴다. 그는 소박한 침대에서 **내가 소리 내어 주께 부르짖는다**라고 외치며 죽었다. 『시편』 다윗의 시에 나오는 구절이다. 세상을 뜨며 너덜너덜한 옷가지를 제외하고는 어떤 물건도 남기지 않았다.

10월 4일

뛰어난 피아니스트 글렌 굴드는 완벽한 바흐 연주로 유명하다. 굴드는 바흐에 사로잡힌 것처럼 보였다. 굴드의 「골드베르크 변주곡」의 초인적인 에너지는 전례가 없다. 로베르토 볼라뇨는 때 이른 죽음을 맞기 전에 『2666』을 완성하려고 맹렬히 몰두하면서 헤드폰으로 「골드베르크 변주곡」을 경건하게 들었다.

10월 5일

스웨덴 작가이자 정치활동가 헨닝 망켈은 쿠르트 발란데르 경감이 나오는 정교한 미스터리 소설 시리즈를 우리에게 선사했다. 발란데르는 범죄에 매달리듯 사건을 해결하며 그 과정에서 정치적 부패를 밝혀내기도 하고 외로움은 술과 마리아 칼라스로 달랜다. 헨닝은 내 친구였다. 그가 죽기 전에 찍은 이 사진에 위엄 있는 면모가 드러난다.

10월 6일

영국 배스에 있는 호텔 인디고. 놋쇠로 된 원자처럼 생긴 천
장 등에서 과학과 디자인이 영적으로 결합한다.

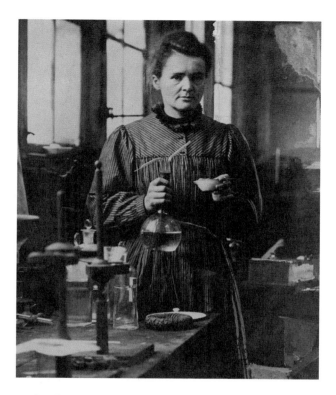

10월 7일

마리 퀴리가 물리학과 과학 분야에서 이룬 업적이 우리 세상을 바꾸어놓았다. 정말 다행스럽게도 그에게는 과학계에서 젊은 폴란드 여자가 맞닥뜨릴 수밖에 없었을 장벽을 넘어설 굳은 의지가 있었다. 마리 퀴리는 모두를 놀라게 하며 라듐을 발견해냈고 1911년 노벨화학상을 수상했다. 이 상을 받은 최초의 여성이다. 그는 용감할 뿐 아니라 관대하기도 해서 연구 내용과 금전적 수익을 다른 사람들과 기꺼이 나누었다.

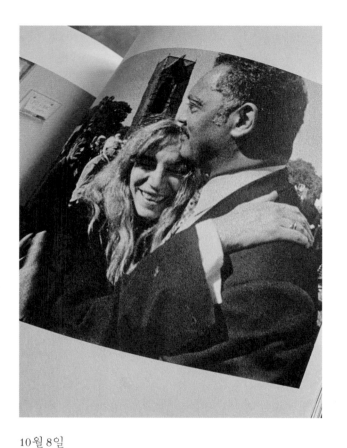

10월 8일

2002년 워싱턴 D.C.에서 열린 이라크전쟁에 반대하는 A.N.S.W.E.R. 시위. 제시 잭슨 목사의 생일에, 늘 감화를 주는 그의 리더십에 감사를 표한다.

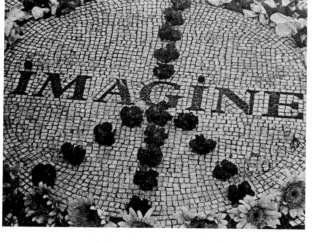

10월 9일

평화를 상상하며. 존 레넌이 태어나다.

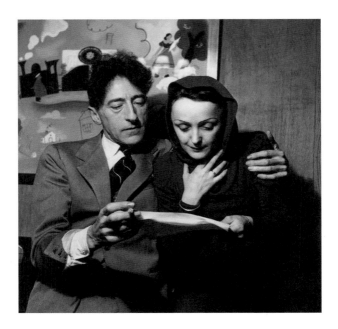

10월 10일

1963년 10월 10일과 11일, 프랑스 시민들은 연달아 세상을
뜬 에디트 피아프와 장 콕토를 애도했다. '작은 참새'가 구슬
픈 노래를 부르며 작가를 불렀다. 서둘러 뒤따라가는 모습으
로, 두 사람의 옆모습이 밝아오는 하늘에 떠올랐다.

10월 11일

Y는 고갈된, 고갈되지 않는 힘이다.

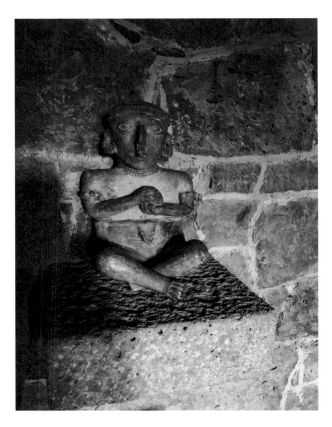

10월 12일

멕시코 테오티우아칸, 망자의 길 근처에서 자그마한 신이 두 손으로 구를 들고 있다.

10월 13일

태양의 피라미드에서 멀지 않은 어둑한 구석에 고대의 바퀴
가 있다. 생각의 탄생을 상징한다.

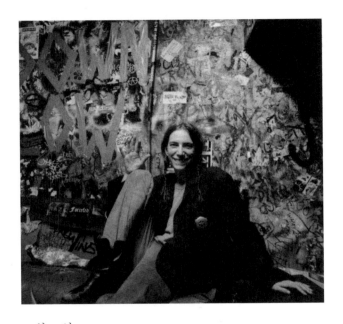

10월 14일

CBGB의 백스테이지. 이곳에서 연주하고 이곳 문을 거쳐간,
힐리 크리스털을 비롯한 모든 이에게 손을 들어 경의를 표
한다.

10월 15일

2006년 10월 15일에 CBGB는 문을 닫았다. 우리 밴드가 베이시스트 플리와 함께 마지막 공연을 했고 세상을 떠난 음악가와 친구들을 그리는 말로 마무리했다. 마지막으로 받은 꽃다발은 순수와 재탄생을 뜻하는 칼라였다.

10월 16일

시카고 그랜트파크. 탁월한 음악가이자 친구 플리가 페스티
벌 장소에서 베이스로 연주할 바흐 곡을 연습한다.

10월 17일

2010년 나는 피트 시거와 함께 ALBA 자선 공연을 했다.
ALBA는 1930년대 스페인에서 파시즘과 싸우려고 자원입대
했던 사람들의 역사를 기리는 단체. 시거는 91세의 나이
에도 활동가다운 에너지가 넘쳤다. 무대 옆에 놓인 시거의
든든한 밴조에는 이런 문구가 적혀 있다. **이 기계는 증오를
포위하여 항복하게 만든다.**

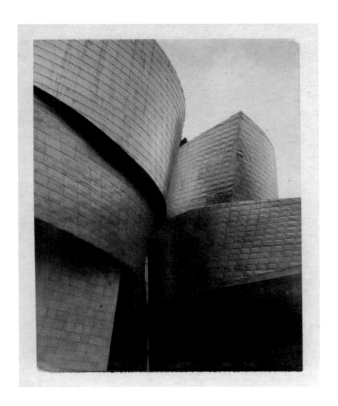

10월 18일

프랭크 게리의 숨 막히는 걸작 구겐하임미술관. 유리, 강철로
짓고 표면을 티타늄 비늘로 덮었다. 스페인 빌바오를 관통해
바다로 흘러들어가는 네르비온 강가에 있다.

10월 19일

리처드 세라의 작품 사이로 뛰어가다.

10월 20일

랭보의 장례식이 열린 생레미성당에 랭보가 세례를 받은 성
수반이 있다. 랭보의 생일에 서글픈 합창이 울려퍼진다. 복
잡한 상황 한가운데에서도 진정한 시인은 홀로 선다.

10월 21일

작가이자 탐험가 이자벨 에버하르트는 1904년 스물일곱 살 때 사막 지대에서 드문 돌발 홍수를 만나 익사했다. 손으로 쓴 원고 수백 장이 사후에 책으로 엮여 나왔다. 『망각 추구자 The Oblivion Seekers』라는 책을 썼으나 작가 자신은 사랑, 지식, 신을 갈구했다.

10월 22일

쉬필리로슈. 랭보 가족이 살던 집이 제1차세계대전 때 폭격
으로 무너졌다가 폐허에서 다시 세워졌다. 식구들이 옥수수
를 수확하고 랭보는 『지옥에서 보낸 한철』을 붙들고 씨름하
던 곳이 여기다. 이 집을 구매하고 돌벽에 붙어 있는 명판을
읽으니 가슴이 떨린다. 이곳에서 랭보는 희망하고, 절망하
고, 고통받았다.

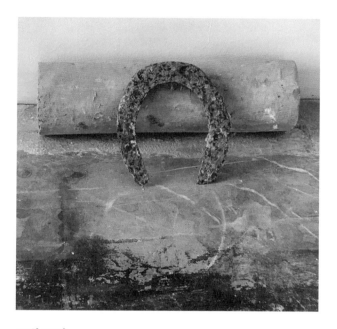

10월 23일

랭보 생가의 관리인이 되었으니 마음껏 돌아다닐 수 있다.
반쯤 땅에 묻혀 있던 녹슨 말발굽을 발견했다. 보호의 상징,
그리고 좋은 작품과 행운의 상징이 되어주길.

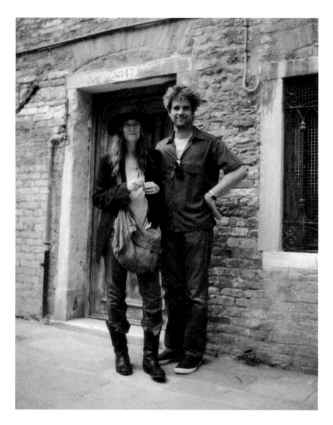

10월 24일

베니스, 마르코 폴로의 집에서 크리스토프 마리아 슐링겐지프와 함께. 그는 생명력이었고, 예술가이자 활동가, 연출가, 영화제작자였다. 그가 50번째 생일을 맞고 얼마 지나지 않아 세상을 떠났을 때 엘프리데 엘리네크는 이렇게 썼다. "나는 늘 그 같은 사람은 죽을 수가 없다고 생각했다. 삶 그 자체가 죽은 것 같다."

10월 25일

뉴욕 라과디아 플레이스에 있는 피카소의 「실베트의 흉상Bust of Sylvette」. 어렸을 때 피카소의 작품을 알게 되고 영감을 받아 새로운 보는 방법을 찾고 피카소가 간 길을 따라가려 했다. 생일 축하해요, 파블로 피카소. 늘 감사할 거예요.

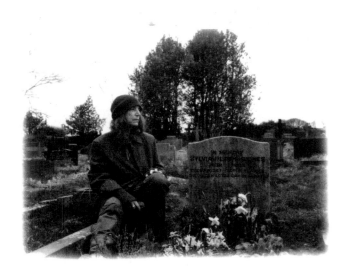

10월 26일

영국 헵튼스톨에 있는 세인트토머스아베켓교회 묘지는 쓸쓸한 느낌을 준다. 나는 시간이 날 때면 실비아 플라스 무덤에서 시간을 보내려 이곳에 들러 시집 『에어리얼』에서 「10월의 양귀비꽃」을 펼친다. **선물, 사랑의 선물 / 달라 하지도 않았는데.**

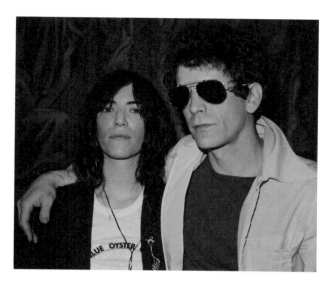

10월 27일

루 리드, 뉴욕의 거친 면을 대표하는 대사. 위대한 시인 딜런 토머스와 실비아 플라스가 태어난 날에 세상을 떠났다. 루의 강렬한 정서를 늘 이해할 수는 없었지만 루가 시를 사랑했던 마음, 루의 공연에서 느껴지는 황홀한 기분은 이해했다.

10월 28일

「북으로To the North」. 캔버스에 유성물감과 종이 콜라주. 리 크래스너, 위대한 미국 추상표현주의 화가.

10월 29일

바닷가에 있던 나의 집필실인데 2012년 허리케인 샌디가 동부 해안을 강타했을 때 부서져버렸다. 이웃 사람들이 친절하게도 도둑이 들지 못하게 깃발을 걸어놓았다. 구조는 건재해서 나중에 다시 수리했다. 나의 안식처.

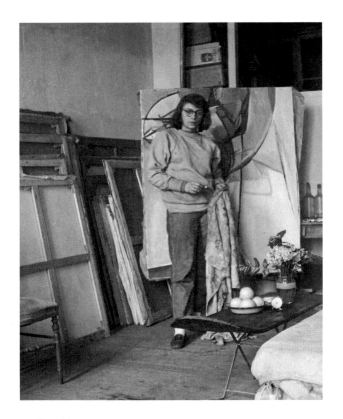

10월 30일

화가 조앤 미첼, 파리 갈랑드가 73번지, 1948년.
"내 작업실에서 내가 만나는 고독은 풍족함이다.
나 혼자로 충분하다. 나는 이곳에서 충만하게 산다."

10월 31일

윌리엄 S. 버로스. 캔자스 로런스.

11월

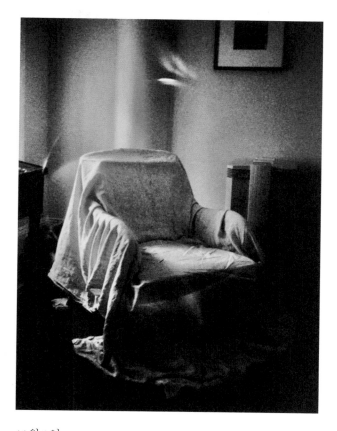

11월 1일

나의 생각하는 의자이다. 여기에 앉아 마치 작은 뗏목에 올
라탄 듯 어디든 의자가 데려가는 곳으로 간다. 혹은 리넨 덮
개 위에 빛이 어룽지는 걸 가만히 본다.

11월 2일

피에르 파올로 파솔리니는 이탈리아의 시인이자 영화감독으로 논란과 명성의 중심에 있었다. 그는 영화 「마태복음」에서 그리스도를 온당하게 혁명적 인물로 그렸다. 파솔리니는 이날, 위령의날에 이탈리아 오스티아에서 살해당했다. 파솔리니의 시신이 발견된 자리, 바다에서 멀지 않은 곳에 비둘기 형상이 결합된 기념비가 세워졌다.

11월 3일

볼로냐 호텔 마제스틱. 여행하는 도중에 나는 종종 세면대에
서 티셔츠를 빨아 창가에 널어 햇볕에 말린다.

11월 4일

로버트 메이플소프의 생일에 예술가의 환희에 찬 희생과 그
들이 남긴 작품을 생각한다.

11월 5일

샘 셰퍼드와 나는 세퍼드의 말馬, 땅, 수고스럽고 성스러운 글쓰기 과정에 관해 이야기하며 많은 시간을 함께 보냈다. 샘 셰퍼드의 생일에 그를 생각하며 원고에 고삐를 매려 한다.

11월 6일

코요아칸에서 한참 걸어다니다보면 프리다 칼로의 집과 레온 트로츠키의 집을 지나게 된다. 은빛 여명 속 정교한 야자나무가 주변 역사적 건물 못지않게 아름답다.

11월 7일

근처 광장에 '작은 조개껍데기'라는 뜻의 라콘치타교회가
있다. 멕시코에서 가장 오래된 유럽식 교회이다. 쌍둥이 종
탑과 화산석으로 만든 바로크식 장식이 경탄을 자아낸다. 내
부에는 별 장식이 없는데 제단 배후 넓은 장식 벽만 스스로
빛을 내듯 금빛으로 빛난다.

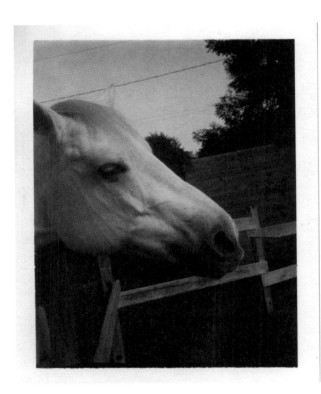

11월 8일

웨일스의 로언이라는 마을에서. 백마가 무언가를 기다리고
있다.

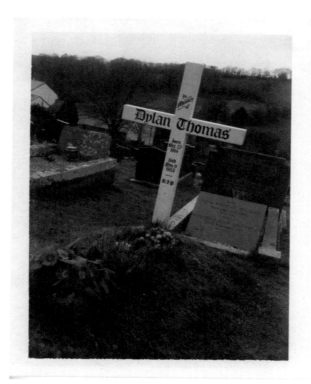

11월 9일

시인이 『젊은 개예술가의 초상』을 쓴 로언성에서 멀지 않은
세인트마틴스교회 옆 언덕 위, 딜런 토머스와 아내 케이틀린
이 영면에 든 자리가 소박한 나무 십자가로 표시되어 있다.
언덕을 오르는 길에 다리가 셋인 개를 만났는데 좋은 징조라
고 한다.

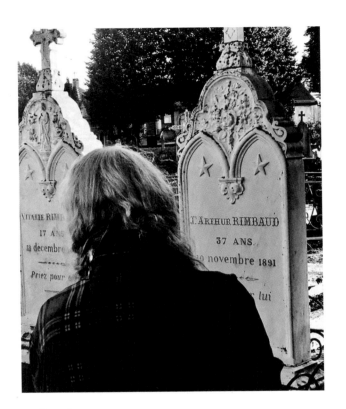

11월 10일

시인, 선지자, 고독한 모험가 아르튀르 랭보는 고향 샤를빌에 동생 비탈리와 나란히 묻혔다. 1891년 11월 10일 아침, 랭보는 고향으로 삼은 아비시니아로 배를 타고 돌아가려 했다. 오른쪽 다리를 절단한 상태였고 결국 그날 오후에 세상을 떴다. 마지막 여행은 정신으로만 이룰 수 있었다.

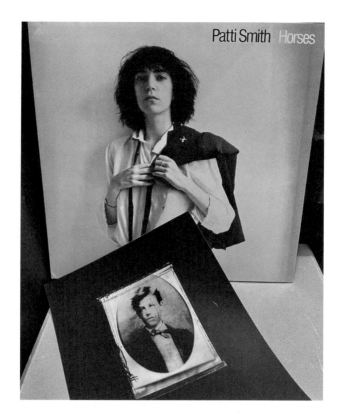

『호시스』 앨범은 원래 랭보의 생일에 발표할 예정이었다. 발
매가 지연되었는데 우연히도 1975년 11월 10일, 랭보가 죽은
날에 나왔다. 음반을 녹음하는 동안 초월적 시인의 존재가 주
위에서 느껴졌다. 거친 소년의 여정을 노래한 「랜드Land」라는
곡에서 그의 이름을 부르기도 했다.

가라, 랭보!

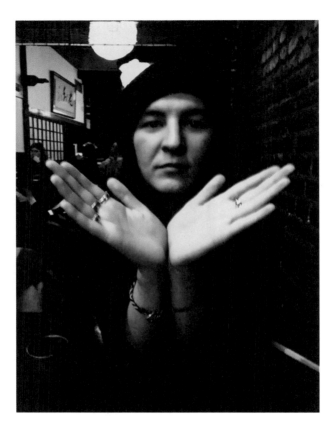

11월 11일

11시 11분. 소원을 비세요.

11월 12일

후아나 이네스 데 라 크루스 수녀— 멕시코의 철학자, 작곡
가, 시인, 페미니스트의 원형이자 히에로니무스 수도사단
수녀는 이날 세상에 태어났다. 이 진귀한 존재의 학문의 넓
이가 이러한데 시어는 동요처럼 정겹다. **나에게는 간단한
일 / 당신을 향한 사랑이 너무 강해, 내 영혼 속에서 당신을
보고 / 종일 말을 걸 수 있었어요.**

11월 13일

로버트 루이스 스티븐슨의 생일에, 남자아이가 가지고 놀던
토머스 기차와 어디로든 가고 싶은 욕망.

11월 14일

20대 때, 갈리마르 출판사에서 책을 내고 파리에 있는 출판
사의 역사적 정원을 방문해 위대한 프랑스 문학가들이 담배
를 피우거나 철학을 논하는 모습을 보는 상상을 했다. 그 꿈
이 이루어진 지금, 꿈꾸던 대로 정원에 앉아 카뮈, 사르트르,
시몬 드 보부아르의 영혼과 커피를 나누어 마신다.

11월 15일
스물한번째 생일 축하해, 카이로. 나의 아비시니안 꼬맹이.

11월 16일

어릴 적 친구 제인 스파크스와 스파링을 하며 논다. 제인은
우리 중 누구보다도 용감해 보였는데, 실제로는 더 마음이
여렸고, 선했고, 너무 빨리 떠나버렸다.

제인의 생일에 제인의 투지를 기억하며.

11월 17일

록다운 기간 동안 오스트리아 작가 마를렌 하우스호퍼를 새로이 발견했다. 하우스호퍼의 소설 『벽』을 읽으며, 원인을 알 수 없는 전 지구적 재앙에서 홀로 살아남은 사람이 자기 연민을 떨쳐버리는 모습에서 스스로 일어나 분투할 용기를 얻는다.

11월 18일

새 한 마리가 프루스트의 죽음을 슬퍼한다.

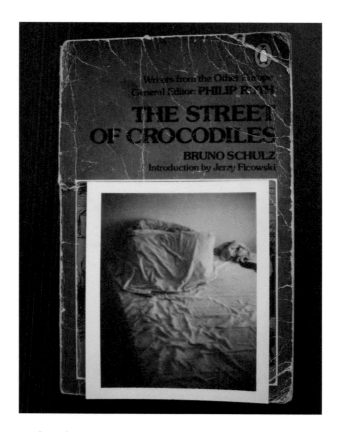

11월 19일

탁월한 폴란드 작가 브루노 슐츠는 1942년 이날 거리에서
게슈타포 장교의 총을 맞고 죽었다. 『구세주The Messiah』를 비
롯한 작품 상당수가 안타깝게도 전쟁중에 사라지고 말았
다. 짐 캐럴의 손때가 묻은 이 책은 슐츠의 걸작 『악어 거리
The Street of Crocodile』이다.

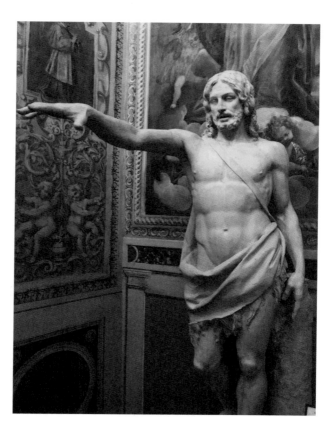

11월 20일

로마 보르게세미술관에는 세례요한을 묘사한 감동적 작품이
둘 있다. 카라바조가 붉은색 망토 위에 누워 쉬는 젊은 양치
기 소년으로 그린 회화와 조반니 안토니오 우동의 세례요한이
구세주의 머리로 손을 뻗는 모습으로 형상화한 조각상이다.

11월 21일
미국의 바위투성이 풍경.

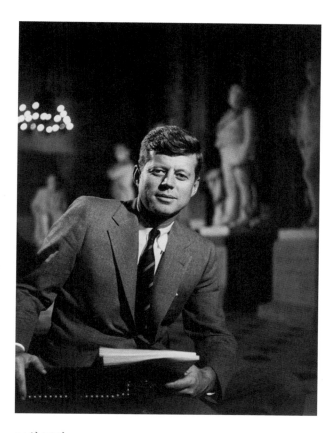

11월 22일

이날 존 F. 케네디 대통령이 암살당했다. 나는 열여섯 살이었는데 그날이 내 젊은 시절에서 가장 슬픈 날이었다. 지금은 내가 아직도 살아서 추모라는 복 받은 행위를 할 수 있음에 감사한다.

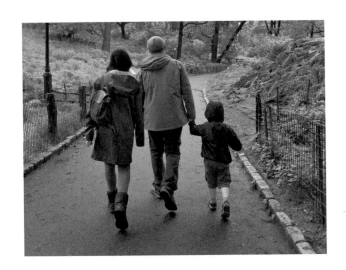

11월 23일
센트럴파크 가족 소풍.

11월 24일

추수감사절. 이날 태어난 카를로 콜로디가 우리에게 『피노키
오』를 선물했다. 이 놀라운 책에는 진정한 인간이 되려면 무엇
이 필요한지가 전부 담겨 있다. 윌리엄 블레이크의 『순수와 경
험의 노래Songs of Innocence and Experience』를 의인화했다 하겠다.
나는 일곱 살 생일에 어머니에게 선물로 받은 낡았지만 소중
한 책을 아직도 간직하고 있다.

11월 25일

가지를 묶어서 만든 이 빗자루는 미시마 유키오의 무덤가에
떨어진 낙엽을 쓰는 데 쓰였다.

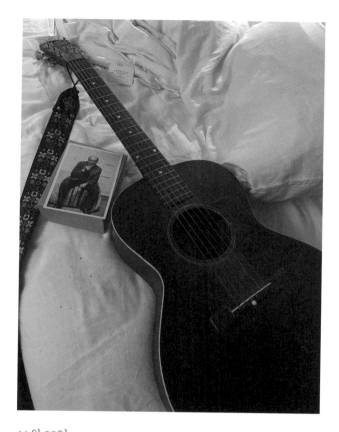

11월 26일

이 기타는 대공황 시기에 만들어진 깁슨 제품으로 샘 셰퍼드
에게 선물로 받았다. 이 기타로 마크 로스코, 핏줄기, 화가의
완벽한 붉은색에 관한 노래를 연주했다.

11월 27일

생일 축하해요, 지미 헨드릭스. 우리 시대의 주술사.

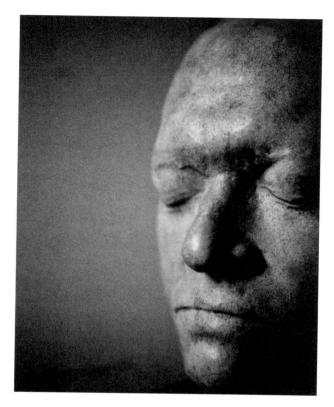

11월 28일

윌리엄 블레이크는 1757년 이날 태어났다. 블레이크는 어
린 시절 창가에서 신의 존재를 느꼈다. 젊을 때는 들판에서
합창하는 천사들을 보았다. 부당함에 소리 높여 항의했던 초
월적 예술가 블레이크는 가난 속에서 생을 마감했지만 영혼
만은 가난하지 않았다. 많은 작품을 남긴 선각자로 기억되며
오늘날에도 새끼 양의 유순함과 호랑이의 무시무시한 대칭
성을 시로 들려준다.

11월 29일

토레 델 라고. 자코모 푸치니가 위대한 오페라를 작곡했던 피아노. 건반을 눌러보니 울림이 뚜렷이 느껴졌고 〈토스카〉에서 화가 카바라도시가 사형을 기다리며 부른 열정적 아리아 「별은 빛나건만」이 떠올랐다. 별을 보면서 카바라도시는 피의 맥동을 느끼고 흘러넘치는 삶에의 욕구를 느낀다.

11월 30일

파두아에 있는 오솔길이 스크로베니예배당으로 이어진다.
14세기에 지어진 이 작은 교회 내부는 벽부터 천장까지 전
체가 예수와 성모의 생애를 묘사하는 조토의 프레스코화로
덮여 있다. 인류의 구원에 대한 희망을 표현하는 성화이다.
예배당에서 나오면 문득 자연의 작용에 충격을 받는다. 순수
한 하늘, 황금빛 잎.

12월

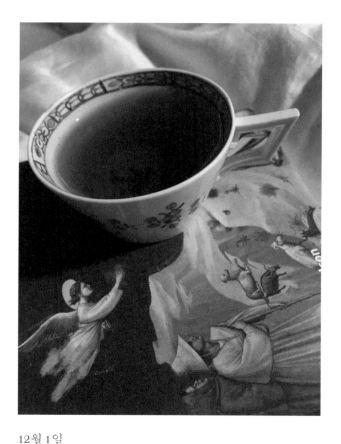

12월 1일

우리의 친구들, 우리의 천사들을 낫게 할 상상의 영약이 존
재했더라면. 세계에이즈의날에 잃어버린 사람들을 애도하
며 새로운 세대를 보호하고 이끌겠다고 다시 다짐한다.

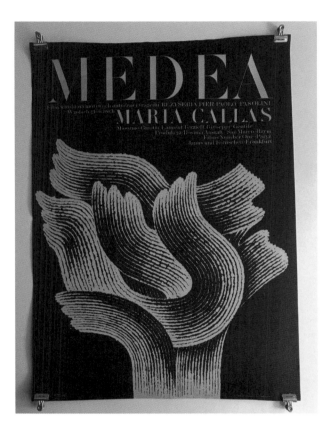

12월 2일

파솔리니는 위대한 소프라노 가수 마리아 칼라스의 비극적 아우라를 알아보고 메데이아 역에 캐스팅했다. 마리아 칼라스는 홀로 슬픔 속에서 죽어갔으나, 파솔리니와의 우정이 칼라스에게 따뜻한 위안과 다시 날아오를 기회를 주었다.

12월 3일

알렉산드리아 항구. 몽타주와 숨가쁜 연결의 장인. 프랑스 누벨바그의 거장.

생일 축하해요, 장뤼크 고다르.

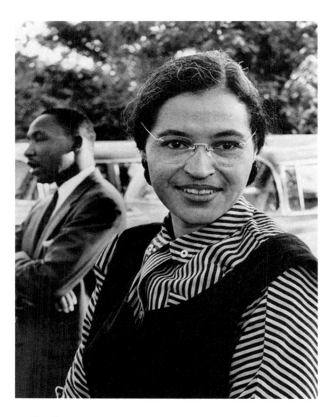

12월 4일

로자 파크스는 1955년 12월 1일 백인에게 좌석을 양보하기
를 거절해서 체포되었다. 이 정당한 저항 행위가 인권운동의
불씨가 되었다. 로자 파크스의 말은 등불이다. "사람은 누구
나 다른 사람의 모범이 되도록 살아야 한다."

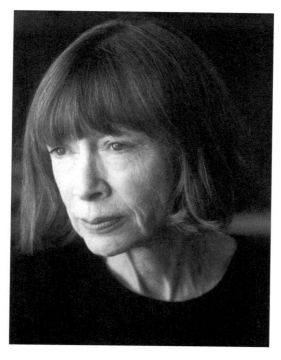

12월 5일

조앤 디디온. 순수한 작가.

12월 6일

베를린 도로텐슈타트 묘지 입구의 수호자. 베르톨트 브레히트의 무덤을 찾아갈 때마다 걸음을 멈추고 천사의 날개를 만진다.

12월 7일

라 스칼라. 2007년 초연일. 오페라가 끝난 다음에도 위대한
독일인 메조소프라노 발트라우트 마이어는 무대 뒤에서 머
뭇거렸다. 트리스탄의 피에 젖은 채, 이졸데의 영혼을 아직
품은 채.

12월 8일

제시가 드레스를 입고 밀라노 라 스칼라 오페라하우스박물
관에서 걸음을 멈췄다. 나의 마리아.

12월 9일

인터미션 때. 푸치니의 〈토스카〉의 아리아에서 내가 가장 좋아하는 행을 곱씹어본다. **나는 예술을 위해, 사랑을 위해 살았다.**

12월 10일

아끼는 물건. 자그마하지만 복잡한—시인 에밀리 디킨슨이
쓴 편지.

12월 11일

짧은 생애 동안에 미국 화학자 앨리스 오거스타 볼은 한센병에 효과적인 치료법을 최초로 개발했다. 볼의 치료법이 평생 한센병 환자 수용소에 격리되어야 했던 이들에게 희망을 주었다. 앨리스 볼은 스물넷이라는 이른 나이에 세상을 떠났으나 사회에서 가장 소외되었던 사람들이 다시 가족에게 돌아갈 수 있게 해주었다.

12월 12일

위대한 일본 영화감독 오즈 야스지로는 하라 세츠코를 주연
으로 「동경 이야기」 「만춘」 등의 고전을 남겼고 예순번째 생
일에 숨을 거두었다. 묘비에는 아무것도 없음을 뜻하는 '無'
라는 단 한 글자만 새겨져 있다.

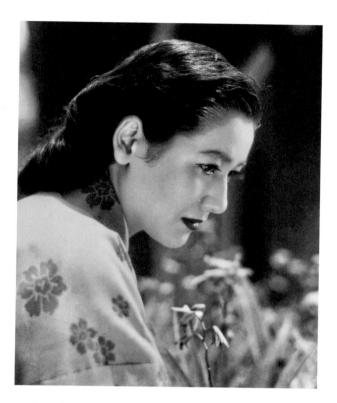

12월 13일

하라 세츠코의 표정이 풍부한 얼굴을 오즈의 유명한 작품 여
섯 편에서 볼 수 있다. 오즈가 죽고 얼마 지나지 않아 하라
도 영화계에서 조용히 사라져 반세기 동안 은둔하며 살았다.
오즈의 무덤을 찾아갔을 때 몇 걸음 떨어진 곳에서 하라의
무덤도 보았다. 하얀 국화가 발치에 피어 있었다.

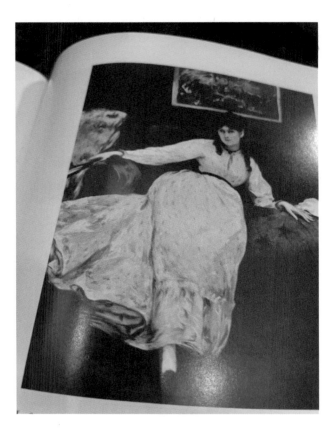

12월 14일

에두아르 마네의 그림 「휴식Repose」은 화가이자 뮤즈인 베르트 모리조를 그린 눈부신 작품이다. 모리조는 굳은 의지로 작품세계를 만들어나가 인상주의의 거장들 사이에서 자신의 자리를 차지했다.

12월 15일

게르하르트 리히터가 그린 구름. 조각난 변화의 조짐.

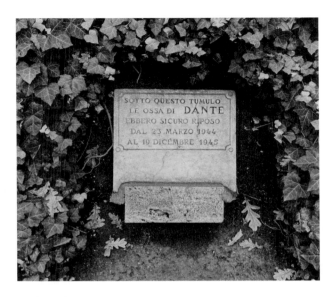

12월 16일

1302년 단테 알리기에리는 피렌체에서 추방당해 라벤나로 가서 『신곡』을 썼다. 이 기념비는 수도승들이 단테의 유해를 나치에게 뺏기지 않으려고 감춘 자리를 표시한다. 수도승들은 전임자들의 뒤를 따라 목숨까지 내놓으며 유해를 지켰다.

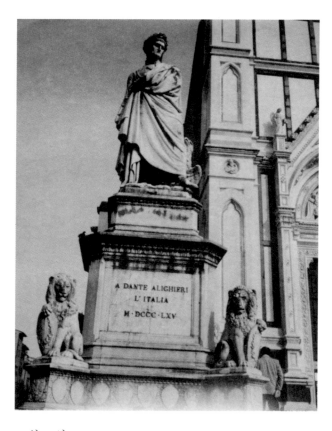

12월 17일

피렌체 시민들은 단테의 추방을 후회하며 단테를 기리는 위
풍당당한 조각상을 세웠다.

12월 18일

알베르틴 사라쟁, 이단적 작가들의 작은 수호성인. 알제리에
서 태어나, 버려지고 학대당했고, 파리 거리에서 몸을 팔았고,
강도질을 하다가 수감생활을 했고, 감옥에서 자신의 무기를
모았다. 골루아즈 담배, 블랙커피, 아이브로펜슬. 짧게 꺾인
삶, 사라쟁은 예술과 삶의 뼈를 하나로 합한 작품을 남겼다.

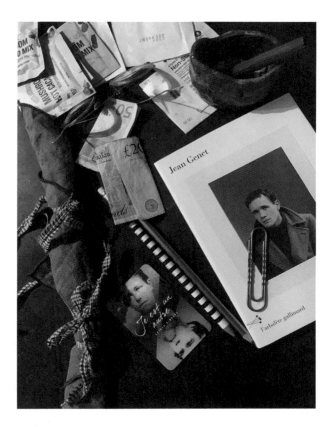

12월 19일

장 주네의 책은 미국에서 1964년까지 금서였다. 장 주네의
생일에, 그의 작품을 손에 넣고 읽고 사랑과 절도의 가시를
시의 심장 깊이 박아넣은 거장을 기릴 수 있는 자유를 축하
한다.

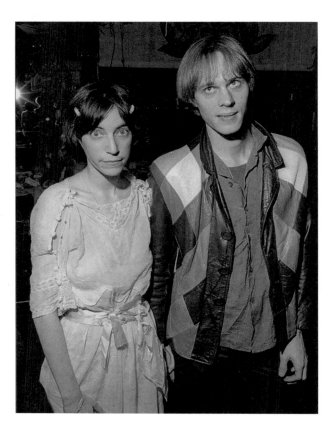

12월 20일

'하이브 아이'와 '윙헤드'가 1974년 CBGB 공연을 하루 쉬고
자유연상 작곡가 겸 음악가 프랭크 자파의 곡을 그의 생일
전날 밤에 연주했다.

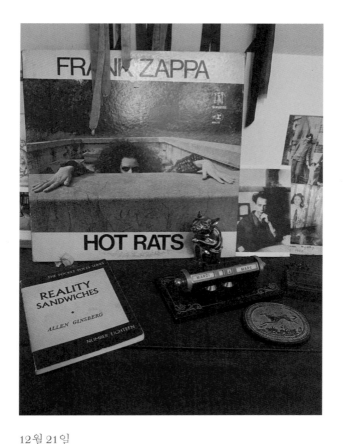

12월 21일

동지에 태어난 천생 염소자리 프랭크 자파에게 인사를. 산양처럼 혈기가 왕성해 아무도 그를 붙들어놓을 수 없었다.

12월 22일

레이프 파인스, 감독 데뷔작인 「코리올라누스」 세트에서. 대
결 장면에 들어가기 직전에 내면의 감독이 생각에 잠긴 배우
에게 조언을 한다.

12월 23일

하드리아누스도서관 폐허. 한때 1만 7000권 이상의 책을 소
장했다고 한다. 다른 사람의 글을 통해 들어가는 세계는 얼
마나 경이로운지. 그것을 잃는 것은 얼마나 비극적인지.

12월 24일

크리스마스이브에 우리는 아기의 탄생을, 세상의 희망을 묵
상한다.

PATTi's FiRst BiRthDAY

12월 25일

1947년 시카고, 나의 첫 크리스마스. 그날 오후에 나는 첫걸음마를 떼고 부엌을 가로질렀다. 저편에서 새 토끼 장난감을 흔드는 엄마를 향해서.

12월 26일

지나간 일의 기억, 앞날의 일을 예측하며.

12월 27일

세네갈에서 본 새끼 염소. 이날 태어난 레니 케이와 올리버
레이에게 염소자리의 축복을.

12월 28일

우리는 아주 작은 계시를 찾는다. 운명이 무얼 내어줄지, 무엇이 어떻게 연결될지. 카드를 한 장씩 뒤집어보면서 자신감을, 도전을, 그리고 그것을 마주할 힘과 의지를 발견한다.

12월 29일

당면한 일에 에너지를 집중해야 할 때.

생일 축하해요, 앤 드뮐미스터. 끝없이 창조하는 사람.

12월 30일

생일날마다 어머니가
아침 6시 1분에 전화
를 걸어 이런 메시지
를 남기곤 했다.
일어나, 퍼트리샤,
네가 태어났어.

12월 31일

모두 새해 복 많이 받
으세요! 우리는 모두
함께 살아갑니다.

나는 어릴 때 록 음악의 우상들은 이른 나이에—정확히 스물일곱 살에 죽는 경향이 있다는 걸 알았다. 그리고 마치 거짓말처럼 커트 코베인이 죽었다. 그도 스물일곱 살이었다.

그때 우리는 스물일곱 살 이후의 삶은 잘 상상하지 못했다. 스물일곱 살 이후에 무얼 하든, 우리의 이상을 저버리는 일일 것 같았다.

당연히 우리는 대부분 스물일곱 살을 넘겨 살았고, 젊음이 단절된 기억처럼 낯설어지는 나이가 되었다. 그런데 1970년대 펑크록의 아이콘 중 하나였던 패티 스미스가, 아직까지 활동을 하고 공연을 한다. 내가 이 책의 번역을 마무리하던 2022년 12월 30일, 패티 스미스는 76세가 되었고 그날도 공연을 했다. 공연의 캐치프레이즈는 "우리는 함께 살아 있다 We Are Alive Together"였다.

우리가 함께 살아 있어 참 다행이다.

『P. S. 데이스』는 패티 스미스의 살아온 나날의 기록이다. 열심히 사랑하고 투쟁하고 감탄하는 삶, 사랑하는 사람을 무수히 잃고도 과거를 기쁨으로 돌이키는 삶, 〈토스카〉의 아리아 가사처럼 "나는 예술을 위해, 사랑을 위해 살았다"라고 말할 수 있는 삶.

가끔 나이를 먹으면서 무언가를 하지 않을 이유가 점점 늘어

가는 걸 느낀다. 바쁘니까. 힘드니까. 지쳤으니까. 바이러스가 퍼질까봐. 집에서 인터넷으로 할 수 있으니까.

하루하루가 고되고 반복되는 일상이 지겹지만, 『P. S. 데이스』를 읽으며 삶을 충만하게 채우는 방법을 배운다. 아침에 책상에 햇빛이 들 때 작은 힘을 얻는 법을 배운다. 그렇게 하루하루를 살다보면, 한 해가 지난다.

이 책은 하루하루에 의미를 부여하는 패티 스미스의 마법이다.

사진 출처

폴라로이드, 휴대전화 사진은 전부 패티 스미스의 작품이거나 가족 사진이거나 혹은 퍼블릭 도메인이고 아래에 출처를 표시한 목록만 예외이다. 모두에게 존경과 감사를 보낸다.

Klaus Biesenbach | 로커웨이 해변의 패티 스미스 13쪽

UNICEF/UNI325447/Hellberg | 그레타 툰베리 15쪽

Ralph Crane. Life Archives | 존 바에즈의 앨범 속지 21쪽

Yoichi R. Okamoto (WHPO) | 마틴 루서 킹 27쪽

Steven Sebring | 패티 스미스의 방 41쪽 • 『피네간의 경야』 56쪽 • 엠파이어스테이트빌딩 98쪽 • 전화를 든 패티 스미스 100쪽 • 지구의날 128쪽 • 폴라로이드를 든 패티 스미스 168쪽 • 패티 스미스와 제시 잭슨 306쪽

Beverly Pepper Projects Foundation | 51쪽

Jasse Paris Smith | 눈사람 61쪽 • 셀피 105쪽 • 패티 스미스, 밀라노 371쪽

Bob Gruen | 센트럴파크에서 오노 요코, 1973년 62쪽

Anton Corbin | 커트 코베인 64쪽

Allen Ginsberg Estate | 패티 스미스와 윌리엄 버로스 49쪽

Jack Petruzzelli | 패티 스미스와 레니 케이, 바이런 베이 72쪽

Tony Spina | 패티 스미스와 프레드 소닉 스미스, 디트로이트 75쪽

Simone Merli | 패티 스미스와 베르너 헤어초크 79쪽

Mott Carter/Clay Mathematics Institute | 마리암 미르자하니 82쪽

David Belisle | 패티 스미스와 마이클 스타이프, 뉴욕시 86쪽

Allan Arbus | 다이앤 아버스 사진, 1949년경 ©The Estate of Diane Arbus 88쪽

Karen Sheinheit | 토니 섀너핸 91쪽 • 제이 디 도허티 96쪽

Archivio Mario Schifano | 프랭크 오하라 99쪽

Andrei Tarkovsky Archive | 아버지와 아들 110쪽

E.G. walker | 신비한 양 그림 123쪽

Alain Lahana | 장 주네 무덤 124쪽 • 랭보 무덤 340쪽

Linda Bianucci | 잭스 호텔, 파리 132쪽 • 패티 스미스와 아버지 231쪽

Stefano Righi | 산 세베리노의 패티 스미스 140쪽

Judy Linn | 딜런 마스크를 쓴 패티 스미스, 1972년 162쪽

Mark Jarrett | 패티 스미스와 친구들, 뉴욕시 164쪽

Lynn Goldsmith | 패티 스미스와 어머니 146쪽 • 패티 스미스와 루 리드 325쪽

Associated Press | 앨런 긴즈버그, 워싱턴스퀘어 172쪽

Richard E. Aaron/Redferns | 패티 스미스와 앨런 긴즈버그 173쪽

David Gahr | 토드 폴러드 스미스 186쪽

Francis Wolff/Blue Note Images | 에릭 돌피 191쪽

Keystone/Hulton Archive | 넬슨 만델라 220쪽

Lenny Kaye | 패티 스미스, 청설모 224쪽 • 묘지 236쪽 • 키아누 리브스 268쪽

Norman Parkinson/Iconic Images | 이니드 스타키 252쪽

Michael Stipe | 리버 피닉스 257쪽

Alabama Department of Archives | 행크 윌리엄스 283쪽

Tony Shanahan | 패티 스미스, 역 286~87쪽 • 실비아 플라스 무덤 324쪽 • 브뤼셀 392~93쪽

Carl Van Vechten Collection LC | 리처드 라이트 286쪽

Chuck Stewart | 존 콜트레인 290쪽

Oliver Ray | 산레모의 패티 스미스 292쪽

Mattias Schwartz | 칠레의 니카노르 파라 294쪽

Jem Cohen | CBGB의 패티 스미스 312쪽

Barre Duryea | 베니스에서 패티 스미스와 크리스토프 마리아 슐링겐지프 322쪽

Barney Rosset | 조앤 미첼, 파리, 1948년. 조앤 미첼 재단 제공 328쪽

Philip Heying | 윌리엄 버로스, 핼러윈 329쪽

Lisa Marie Smith | 가족 354쪽

Robert Birnbaum | 조앤 디디온 367쪽

Allen Tannenbaum | 패티 스미스와 톰 벌레인 382쪽

읽어볼 책

게르하르트 리히터, 『회화의 일상적 연습The Daily Practice of Painting』

그레고리 코르소, 『죽음의 행복한 생일The Happy Birthday of Death』

니콜라이 고골, 『외투』

다이앤 아버스, 『드러남』

다자이 오사무, 『인간 실격』

데이비드 에드먼즈 · 존 에이디노, 『보비 피셔 전장에 나가다Bobby Fischer Goes to War』

딜런 토머스, 『젊은 개예술가의 초상』

레니 케이, 『번개 치다Lightning Striking』

로베르토 볼라뇨, 『2666』『부적』

로베르트 발저, 『베를린 이야기Berlin Stories』『그림을 보며Looking at Pictures』

루미, 『루미 시집Mystical Poems of Rumi』

마르그리트 뒤라스, 『연인』『마르그리트 뒤라스의 글Writing』

마르셀 프루스트, 『스완의 사랑Swann in Love』

마를렌 하우스호퍼, 『벽』

마리아 포포바, 『진리의 발견』

마틴 루서 킹 주니어, 『희망의 증거』

메리 셸리, 『프랑켄슈타인』

무라카미 하루키, 『태엽 감는 새 연대기』

미시마 유키오, 『가면의 고백』『별Star』

미하일 불가코프, 『거장과 마르가리타』

버지니아 울프, 『파도』『산문집The Collected Essays of Virginia Woolf』

브루노 슐츠, 『악어 거리』

블라디미르 나보코프, 『니꼴라이 고골』

수전 손택, 『화산의 연인』

스테판 크라스닌스키, 『우리가 뒤에 남기는 것What We Leave Behind』

실비아 플라스, 『에어리얼』『거상The Colossus』

아르튀르 랭보, 『지옥에서 보낸 한철』『일뤼미나시옹Illuminations』

아쿠타가와 류노스케, 『라쇼몽』

안나 아흐마토바, 『진혼곡Requiem』 『주인공 없는 서사시』

알베르 카뮈, 『행복한 죽음』 『최초의 인간』

알베르틴 사라쟁, 『복사뼈Astragal』 『탈주Runaway』

앙토냉 아르토, 『아르토 선집Artaud Anthology』

애나 캐번, 『아이스』 『줄리아와 바주카Julia and the Bazooka』

앤 월드먼, 『고사머Gossamurmur』

앨런 긴즈버그, 『시 선집 1947~1980Collected Poems 1947~1980』

에드먼드 화이트, 『장 주네 전기Genet: A Biography』

에밀리 디킨슨, 『시 전집The Complete Poems』

에밀리 브론테, 『폭풍의 언덕』

e. g. 위커, 『냄새나는 인형Stinky Puppets』 『루시 연대기Chronicles of Lucy』

월트 휘트먼, 『풀잎』

윌리엄 S. 버로스, 『와일드 보이스The Wild Boys』 『퀴어』

이자벨 에버하르트, 『망각 추구자』

장 주네, 『도둑 일기』

재닛 해밀, 『천국의 지도A Map of the Heavens』

제라르 드 네르발, 『오렐리아』 『카이로의 여자들The Women of Cairo』

조앤 디디온, 『되는 대로 해Play It as It Lays』

존 리처드슨, 『피카소의 생애A Life of Picasso』

카를로 콜로디, 『피노키오』

토마스 베른하르트, 『몰락하는 자』 『비트겐슈타인의 조카』

T. S. 엘리엇, 『시 선집Collected Poems』

H. P. 러브크래프트, 『광기의 산맥』

헤르만 브로흐, 『베르길리우스의 죽음』

헤르만 헤세, 『동방 순례』

헤이든 헤레라, 『프리다 칼로』

헤닝 망켈, '발란데르 시리즈'

옮긴이 **홍한별**

소설, 에세이, 아동문학 등 다양한 분야에서 번역가로 활동하고 있다. 『해방자 신데렐라』 『클라라와 태양』 『도시를 걷는 여자들』 『달빛 마신 소녀』 『나는 가해자의 엄마입니다』 『몬스터 콜스』를 비롯하여 수많은 책을 우리말로 옮겼다. 『밀크맨』으로 제14회 유영번역상을 수상했고, 에세이 『아무튼, 사전』 『돌봄과 작업』(공저) 『우리는 아름답게 어긋나지』(공저)를 썼다.

P.S. 데이스

안녕을 건네는 365가지 방법

초판 인쇄 2023년 3월 13일
초판 발행 2023년 3월 30일

지은이 패티 스미스
옮긴이 홍한별
펴낸이 김소영
책임편집 전민지
편집 임윤정
디자인 김이정
마케팅 정민호 이숙재 박치우 한민아 이민경 박진희 정경주 정유선 김수인
브랜딩 함유지 함근아 박민재 김희숙 고보미 정승민
제작부 강신은 김동욱 임현식
제작처 천광인쇄사(인쇄) 경일제책사(제본)

펴낸곳 (주)아트북스
출판등록 2001년 5월 18일 제406-2003-057호
주소 10881 경기도 파주시 회동길 210
전화번호 031-955-7977(편집부) 031-955-2689(마케팅)
트위터 @artbooks21
인스타그램 @artbooks21.pub
전자우편 artbooks21@naver.com
팩스 031-955-8855

ISBN 978-89-6196-429-6 02600